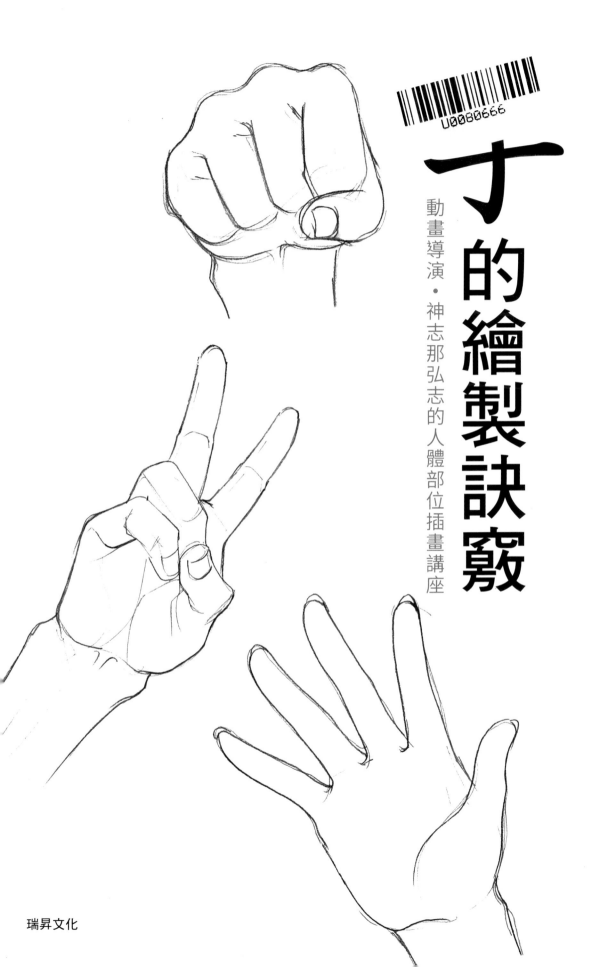

U0080666

手的繪製訣竅

動畫導演・神志那弘志的人體部位插畫講座

瑞昇文化

神志那 弘志

身為動畫導演、作畫導演、角色設計師、動畫師、監督，參與的作品為數眾多，是日本相當具代表性的動畫創作者。同時也是動畫製作公司 Studio LIVE 的代表。

▶ **主要經歷**

1982 年　進入有限公司（之後變更為股份公司）Studio LIVE。職稱為動畫師。
1983 年　以「怪博士與機器娃娃」出道，成為原畫師。
1983 年　「銀河漂流」原畫
1984 年　「小小外星人」原畫
1986 年　「劇場版　北斗神拳」原畫
1987 年　參與第一部作畫導演作品「城市獵人」
1989 年　「魔動王」的輪替作畫導演
1990 年　「魔神英雄傳 2」的輪替作畫導演
1991 年　以首位主要角色設計師兼作畫導演之姿，參與「城市獵人 '91」系列作品

▼ **其後擔任主要角色設計師兼作畫導演，或總作畫導演的參與作品**

1995 年　「空想科學世界格列佛男孩」
1999 年　「OAV：AMON 惡魔人默示錄」
2003 年　「冒險遊記 Pluster World」
2004 年　「Area 88」
2005 ～ 2012 年　在 SUNRISE 若木塾開始到結束營運期間，以講師身分投入培育年輕動畫師行列
2016 年　「NHK Special ─那天，我們在戰場上」

▼ **導演作品**

2004 年　以「天才少女閃士」首度成為導演
2006 年　「牙─ KIBA ─」導演
2007 年　「魔人偵探腦嚙涅羅」導演
2009 年　「少年犯罪檔案」導演
2011 ～ 2014 年　「HUNTER x HUNTER 獵人」導演
2011 年　就任 Studio LIVE 股份公司代表董事社長

其後不僅兼任社長，更持續扮演著動畫創作者

截至 2017 年 3 月為止

前言

各位在隨興描繪人物時，是否有過明明可以很順利地迅速畫出臉部，但要畫「手」的時候，卻下不了筆的情況？

脖子以上的部分能夠用一條線漂亮描繪出來，但不知怎麼著，在畫肩膀以下的時候，卻是畫了又擦、擦了又畫，搞到都是橡皮擦的痕跡，還變得很髒。

各位是否會因為這個、所以那個的，覺得太過麻煩，最後乾脆避免描繪「手」呢？

「手」，是我們最熟悉，卻也相當難畫的部位。在「人體部位插畫技巧講座」中，我將把主題放在「手」上，講授漂亮畫手的知識與技巧。了解骨頭構造、關節及附著於上的肌肉後，畫「手」就會變得非常簡單！

此外，書中還會依照不同年齡、角色，列出描繪時的重點，相信各位將更容易實踐。

當我們能描繪出心中所想的「手」，接著就能畫出人物的全身、各種姿勢，提升表現功力！「描繪」這件事也會變得更愉快呦！

神志那 弘志

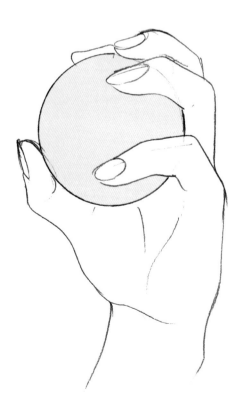

CONTENTS

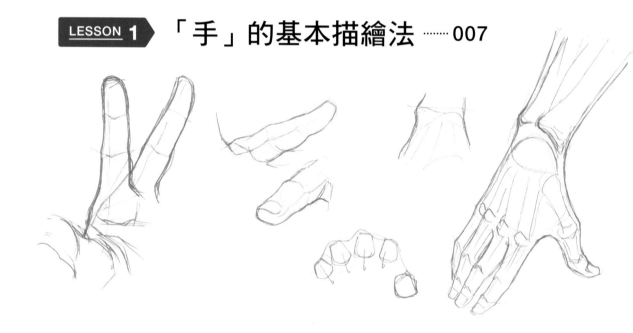

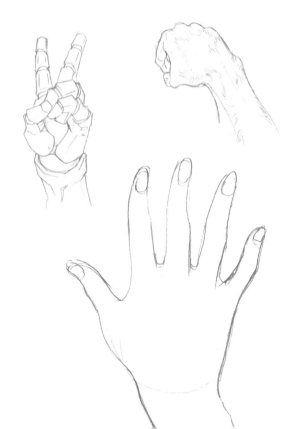

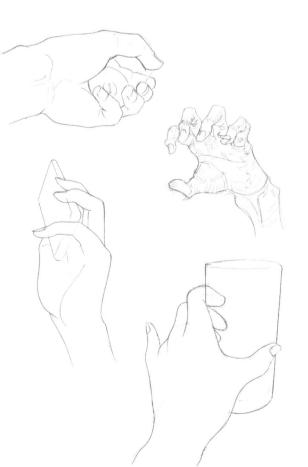

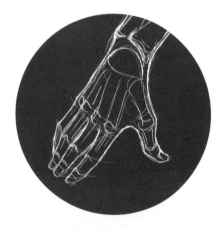

「手」的基本描繪法

「手」的基本描繪法

試著從手掌側，觀察並描繪出手緊握的姿勢吧。充分掌握手指關節、骨頭浮起的方式後，就能描繪出更逼真的拳頭。

▶ 看插畫裡頭的「手」，就能知道實力高低！

在審查動畫師的應徵者時，負責評選的現場人員非常重視手、腳等難度較高的部位。基本上所有人都能漂亮地畫好臉部，看起來也非常逼真。但其實工作人員們都很清楚知道，若沒有實力，可是沒辦法把手畫好。

首先，就讓我們來確實掌握手的基本描繪法吧。

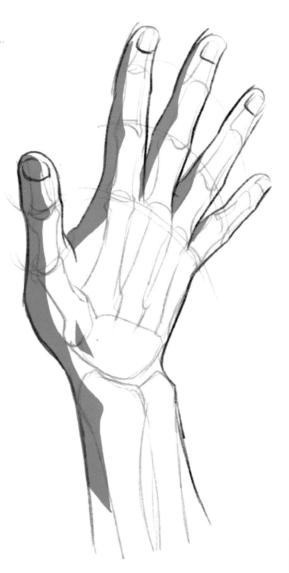

為何手這麼難畫？

請試著觀察自己的手。應該就會發現，手的結構既細緻又複雜。既然結構細緻，描繪時的線條當然就會比較多。但若不去了解手部結構，就下筆描繪的話，很容易畫成像木乃伊一樣，線條量很龐大的手。這也是為何我們在描繪時，必須挑選線條下筆。但對於不習慣的人而言，其實難度很高，往往不知道如何判斷該畫哪條線。

手部線畫不等於素描

實際依照手部照片描繪時，會發現放入的線條愈多，就會變得愈不像自己想畫的手。建議把手部線畫與素描做區隔，這樣將更容易描繪。

另一方面，手的結構複雜，能做出各種動作，因此在設定模式上難度相當大。這也是與只要記住模式，基本上就能做某種程度描繪的其他部位的差異之處。

想把手畫得更逼真……

各位仔細看過手部線畫後，應該就會察覺，原本不該有線的地方卻出現線條（像是附著肌肉的皺褶），該有的線條（關節皺褶等）卻被省略。這樣的手部線畫與其說是素描，其實更像變形畫。

▶ 試著畫自己的手

其實我們身邊就有很好的樣本，各位就先試著邊觀察自己的手，邊畫畫看吧。描繪時可將自己的手照鏡子，但鏡子能呈現的角度有限，手機在這裡就能派上用場。

自畫手的順序

第一步就是先用手機拍照！邊看邊畫最簡單省事。就算無法拍出自己的手，只要有手機，也能輕鬆地向家人或朋友要張照片。實在是文明的利器呢。就讓我們多加利用吧！（笑）

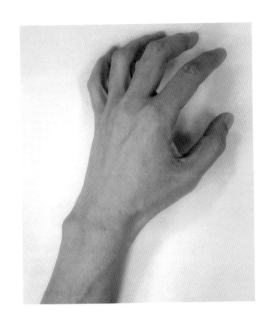

1 用手機拍出想描繪的手部姿勢
（要改成左手或右手則可搭配圖像翻轉功能）

2 畫出又大又淡的輪廓線定位　　　　　　**3** 開始描繪細節處

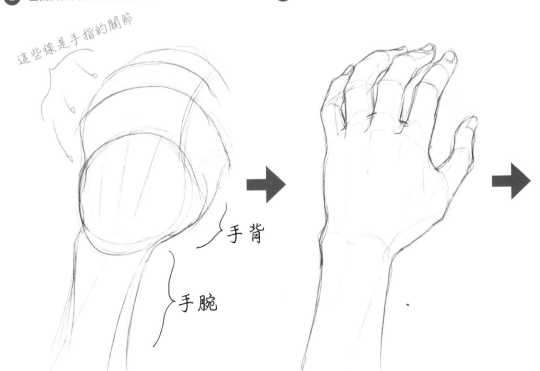

這些線是手指的關節

手背

手腕

④ 用較深的線條抄畫 　　　　　　　　　**⑤** 擦掉多餘線條

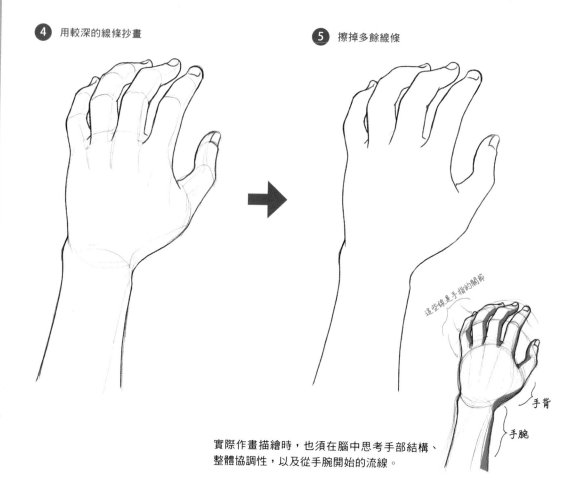

實際作畫描繪時，也須在腦中思考手部結構、整體協調性，以及從手腕開始的流線。

這些線是手指的關節

手背
手腕

COLUMN

專業和業餘就差在這裡！

　　將自己的手照鏡子，邊擺姿勢，邊換角度做觀察並描繪出來，是最有成效的方法。

　　即便是專業畫者，還是有自己認為很困難的形狀或姿勢，每個人較難駕馭的角度也不盡相同。這時，必須找出自己容易描繪的形狀，並充分觀察。若這樣還是無法掌握，則可查詢資料作畫。不要隨便打馬虎眼，釐清自己的課題就是專業與業餘的不同之處。

　　試著觀察映在鏡子裡的手，會發現有些部分是看不見的。譬如一部分的中指會被食指遮住，以及拇指會被手背蓋住。像這些被遮蓋住，看不見的部份反要更確實掌握，絕對不能當成「沒有」，務必將這些部分畫出。各位在打草稿畫出形狀時，務必充分思考看不見的部份。

▶ 了解手部動作與結構

區分並充分了解手部動作對應的活動區塊後，就能更輕易掌握每個動作。請各位實際動動手做觀察。

動動手的時候，讓我們將肌肉的活動約略分成 3 個區塊。如此一來，無論是手背或手掌，只要經簡化思考，就會變得更容易理解。能夠確實掌握這些動作，就有辦法描繪出各種姿勢，且相當自然的手。

手掌動作

思考手掌動作時，可將手心大致分為 3 個區塊。

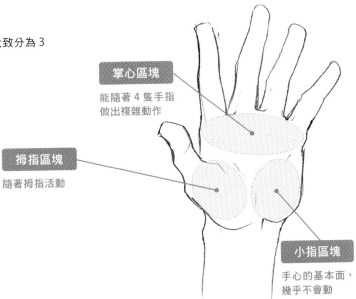

掌心區塊
能隨著 4 隻手指做出複雜動作

拇指區塊
隨著拇指活動

小指區塊
手心的基本面，幾乎不會動

手背動作

從手背觀察手掌時，其活動可大致分為 3 個區塊。但這單純是以手在活動的情況為前提做區分，與畫陰影時的區塊不同。

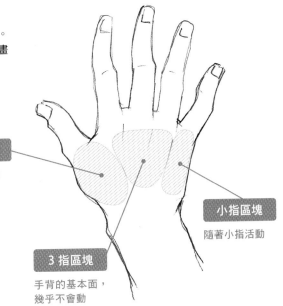

拇指區塊
隨著拇指活動

小指區塊
隨著小指活動

3 指區塊
手背的基本面，幾乎不會動

不會從手指開始彎曲

4隻手指會從手掌處開始彎曲。由於是從第3指節處開始
彎曲,手指根部不會變彎,因此務必掌握第3指節的位置。
這時也要注意手指根部的位置。描繪時必須為圓弧形。相
同地,手背側的手指根部須呈山的形狀,關節突起處同樣
要是山形。

有掌握到關節

手指要畫出山形

從第3指節處開始彎曲

小魚際

大魚際

描繪時要掌握骨骼

了解手部的骨骼與關節構造後,就能描繪出更自然
的手。

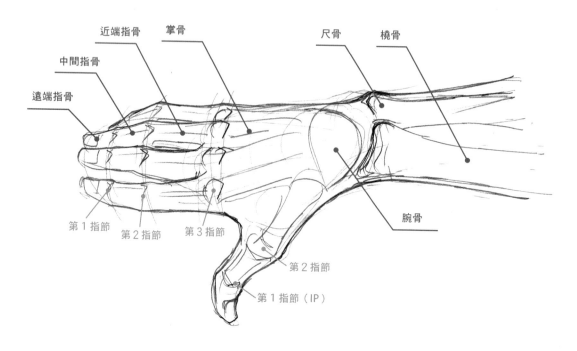

近端指骨　　掌骨　　　　　　　尺骨　　橈骨

中間指骨

遠端指骨

第1指節　　第2指節　　第3指節

第2指節

第1指節(IP)

腕骨

※ 書中的「第1指節～第3指節」為俗稱用語。4隻手指從指尖開始的正式關節名
稱分別為「DIP關節」、「PIP關節」、「MCP關節」。

手腕突起處

觀察骨骼結構後，就會知道為何手背側的手腕會有突起處。
畫出手腕上的這塊突起，就能讓手更逼真。當然，在畫變形
畫的時候就會故意省略，但基本上畫出突起處看起來會更加
自然。此外，手掌側的骨頭四周長有肌肉，因此帶著些許的
圓弧狀。

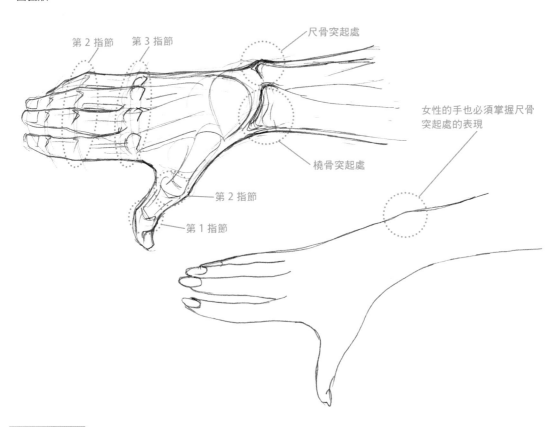

第 2 指節　　第 3 指節

尺骨突起處

女性的手也必須掌握尺骨
突起處的表現

橈骨突起處

第 2 指節

第 1 指節

男性的手與女性的手

　　男性的手會給人血管浮起、關節明顯，較為
粗糙的感覺。反觀，女性的手則是帶透明感，且
較為纖細。當然女性的手也有血管及關節，但我
們觀察的時候往往會忽略這些環節。

　　邊看女性的手部照片，邊畫素描，卻發現畫
出來不太像女性的手。想要看起來像是女性的手，
就必須加入某些的變形。

　　為了讓女性的手看起來白皙，就要盡可能地
省略皺褶等資訊。

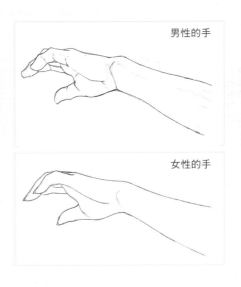

男性的手

女性的手

01 畫手指

畫4隻手指

4隻手指（食指、中指、無名指、小指）
的長度與粗度不同，但基本結構一樣。

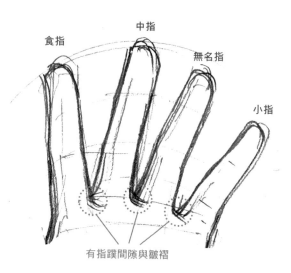

食指 中指 無名指 小指

手指有2個關節（第1指節與第2指節）。
想要只彎曲其中1個指節可是非常困難的
呢。

有指蹼間隙與皺褶

手指的關節比例雖然各有不同，但設定1：
1：1基本上會較容易描繪。

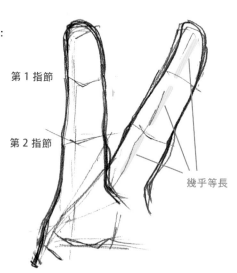

第1指節

第2指節

幾乎等長

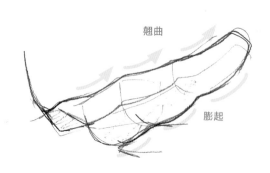

翹曲

膨起

畫拇指

拇指與其他手指距離較遠，骨頭也相對較少，從
根部到指尖只有1處關節。

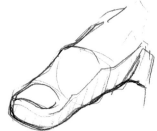

拇指

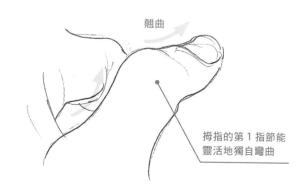

翹曲

拇指的第1指節能
靈活地獨自彎曲

LESSON

2

基本姿勢篇

描繪「張開的手」

只要會畫手掌，就能清楚掌握手部結構。雖然手張開時的立體感，會輸給比出剪刀或石頭的時候，但卻能讓手指長度、手指間、手指與指甲的關係更加鮮明。

▶ 畫手掌時的重點

畫手掌時，整體的協調性非常重要。手指、指甲及手腕粗細等每個環節的平衡表現固然重要，但在描繪時，整體配置要像扇形一樣，且須確保協調性。手張開的形狀較難呈現出立體感，描繪時不妨表現出手掌正中央的凹陷處與拇指根部的隆起處。

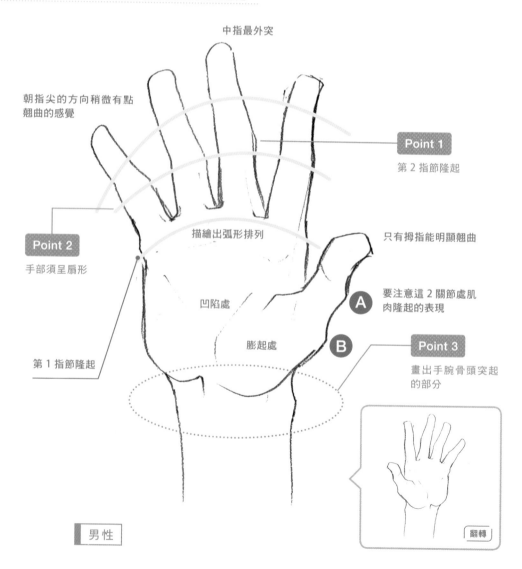

中指最外突

朝指尖的方向稍微有點翹曲的感覺

Point 1
第 2 指節隆起

描繪出弧形排列

Point 2
手部須呈扇形

只有拇指能明顯翹曲

凹陷處

A 要注意這 2 關節處肌肉隆起的表現

膨起處

B

Point 3
畫出手腕骨頭突起的部分

第 1 指節隆起

男性

翻轉

Point 1 手指關節處的肌肉要隆起

描繪時，要掌握被遮蓋住的關節隆起處。食指、中指、無名指、小指主要重點在於第 2 指節處，拇指則須同時掌握第 1 指節與第 2 指節處。

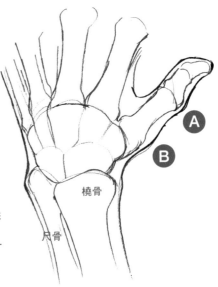

橈骨

尺骨

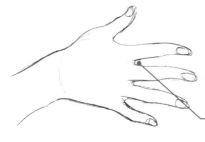

手指間有指蹼間隙，因此觀察的方向會影響手指看起來的長度

手掌與骨骼剖面圖

從正面看手掌時，會發現手掌的骨骼原本就是彎的，因此食指～小指這幾隻手指會靠向手掌中心

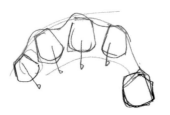

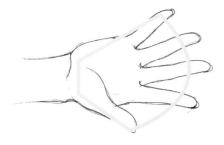

Point 2 手部須呈扇形

4 隻手指的根部、指尖及關節隆起處呈弧形配置，整體就像是在描繪扇形一樣。

Point 3 畫出手腕骨頭突起的部分

手腕的形狀其實相當凹凸不平。描繪手腕時，須掌握橈骨與尺骨的突起處。

從正面看，尺骨位置會比橈骨高

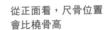

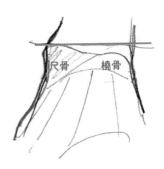

尺骨　橈骨

01 從斜側方角度描繪

理解了「張開的手」的基本內容後,接下來要試著從各個角度觀察並描繪「張開的手」。除了要注意性別及年齡所帶來的差異外,也須留意「人類」與「非人類」間,不同人物應掌握的重點也會不同。

各種人物的手 ～斜側方～

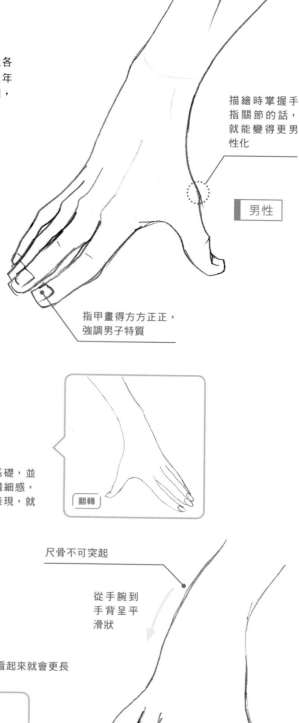

描繪時掌握手指關節的話,就能變得更男性化

男性

指甲畫得方方正正,強調男子特質

女性

以「男性」為基礎,並在描繪時增添纖細感,去除關節處的表現,就能變得更女性化

翻轉

尺骨不可突起

從手腕到手背呈平滑狀

即便手指長度相同,只要粗細不同,看起來就會更長

翻轉

圓指甲

少女

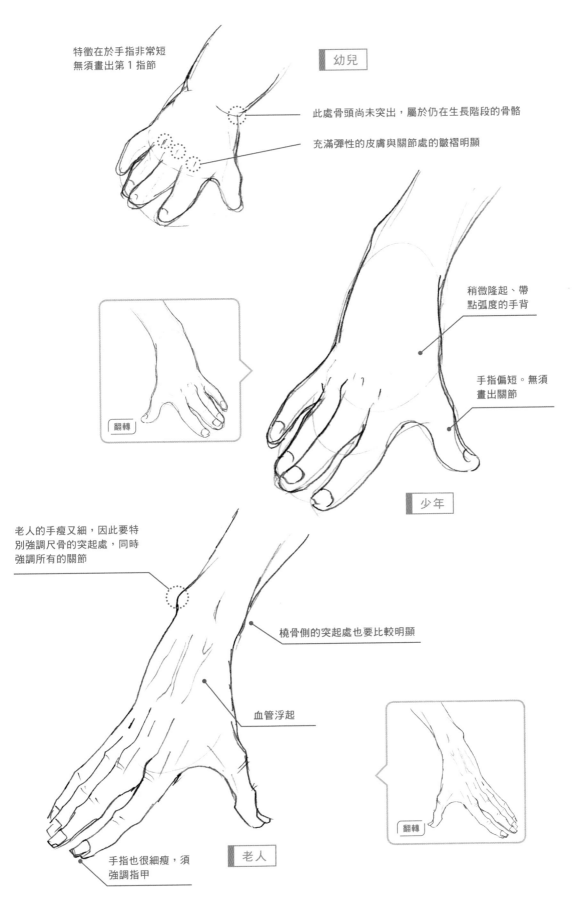

特徵在於手指非常短
無須畫出第1指節

幼兒

此處骨頭尚未突出，屬於仍在生長階段的骨骼

充滿彈性的皮膚與關節處的皺褶明顯

翻轉

稍微隆起、帶
點弧度的手背

手指偏短。無須
畫出關節

少年

老人的手瘦又細，因此要特
別強調尺骨的突起處，同時
強調所有的關節

橈骨側的突起處也要比較明顯

血管浮起

翻轉

老人

手指也很細瘦，須
強調指甲

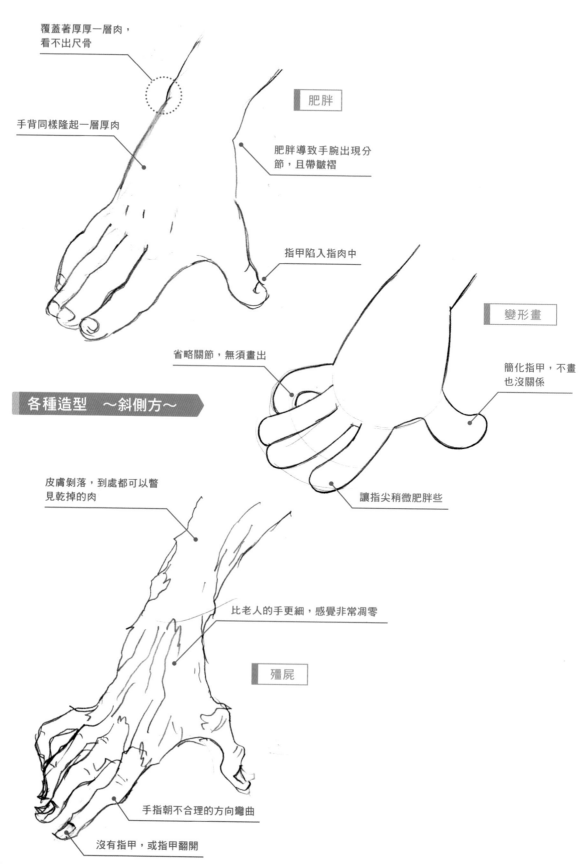

覆蓋著厚厚一層肉，看不出尺骨

肥胖

手背同樣隆起一層厚肉

肥胖導致手腕出現分節，且帶皺褶

指甲陷入指肉中

變形畫

各種造型 ～斜側方～

省略關節，無須畫出

簡化指甲，不畫也沒關係

讓指尖稍微肥胖些

皮膚剝落，到處都可以瞥見乾掉的肉

比老人的手更細，感覺非常凋零

殭屍

手指朝不合理的方向彎曲

沒有指甲，或指甲翻開

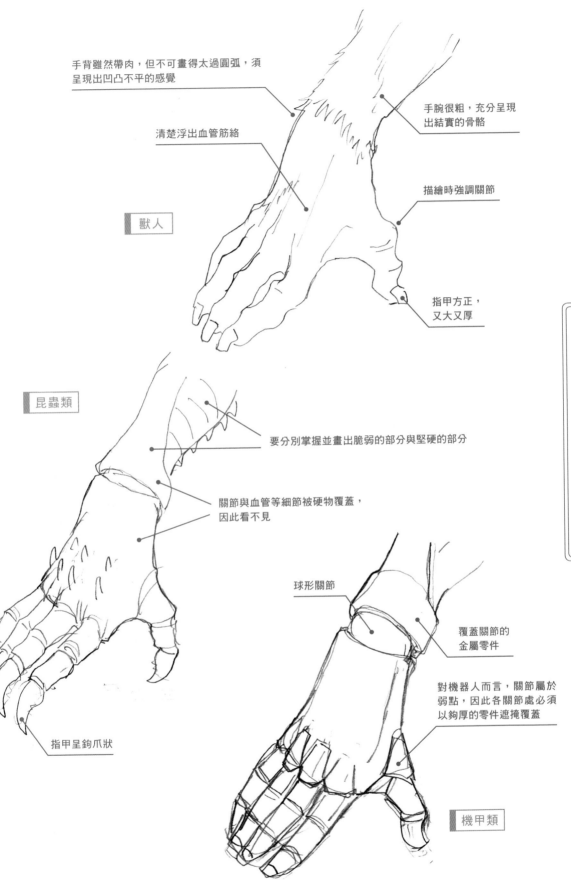

手背雖然帶肉，但不可畫得太過圓弧，須呈現出凹凸不平的感覺

手腕很粗，充分呈現出結實的骨骼

清楚浮出血管筋絡

描繪時強調關節

獸人

指甲方正，又大又厚

昆蟲類

要分別掌握並畫出脆弱的部分與堅硬的部分

關節與血管等細節被硬物覆蓋，因此看不見

球形關節

覆蓋關節的金屬零件

對機器人而言，關節屬於弱點，因此各關節處必須以夠厚的零件遮掩覆蓋

指甲呈鉤爪狀

機甲類

02 從側邊角度描繪

讓我們試著挑戰從外側描繪「張開的手」。要從這個角度，看著自己的手作畫其實有難度，建議可照鏡子觀察自己的手。只要用這個方法，就算是右撇子，也能將左手照鏡子，畫成右手的作品。

各種人物的手 ～側方～

注意關節的流線

掌握手腕可動範圍的間隙

尺骨突起

指甲呈方形

指尖不可畫圓，要有方正的感覺

翻轉

男性

女性的指甲須隆起且帶厚度

指甲為帶圓的直長狀

注意尺骨不可太明顯

手指愈靠近指尖愈細，前端呈圓弧狀

翻轉

女性

勿強調關節

也無須畫出尺骨

指甲呈圓弧形

少女

翻轉

關節處不顯眼，呈滑順曲線

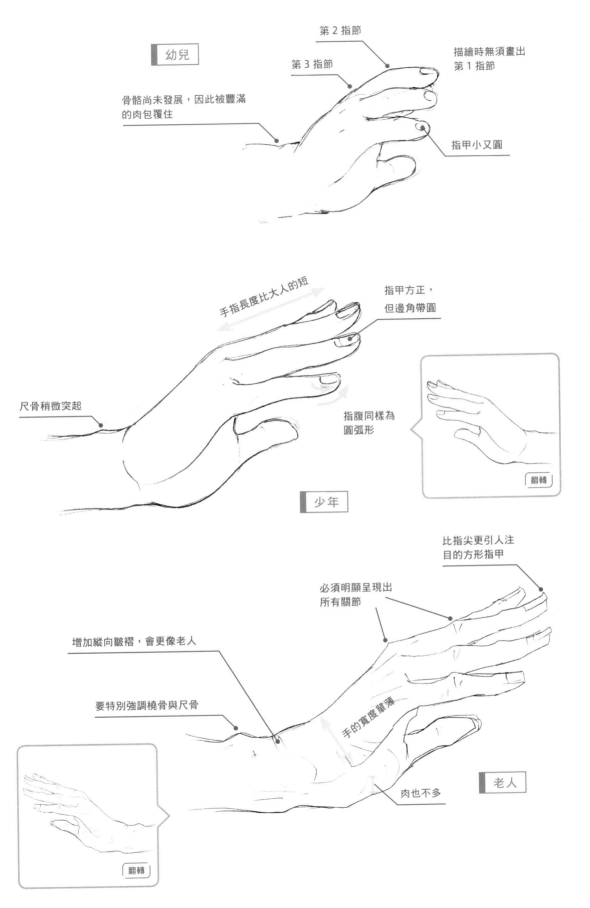

幼兒

第 2 指節

第 3 指節

描繪時無須畫出
第 1 指節

骨骼尚未發展,因此被豐滿
的肉包覆住

指甲小又圓

手指長度比大人的短

指甲方正,
但邊角帶圓

尺骨稍微突起

指腹同樣為
圓弧形

翻轉

少年

比指尖更引人注
目的方形指甲

必須明顯呈現出
所有關節

增加縱向皺褶,會更像老人

手的寬度單薄

要特別強調橈骨與尺骨

肉也不多

老人

翻轉

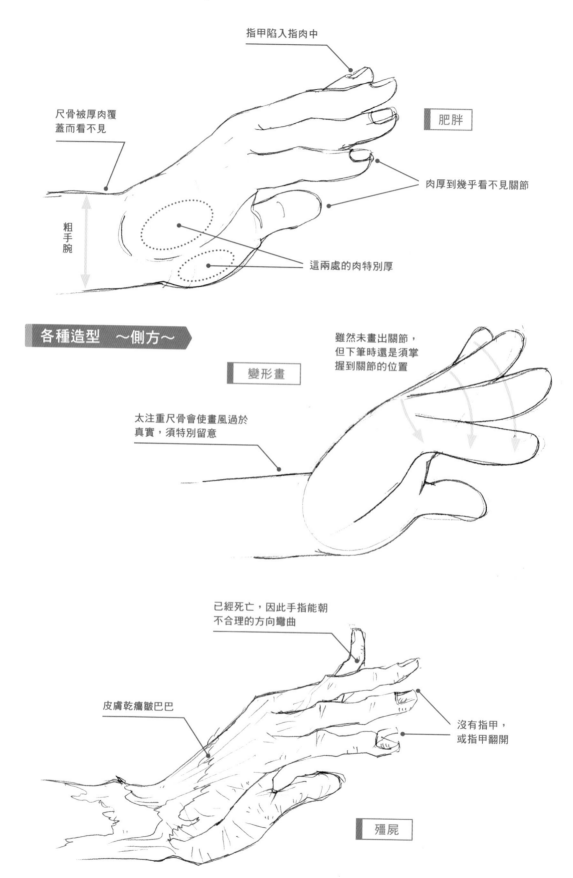

指甲陷入指肉中

肥胖

尺骨被厚肉覆蓋而看不見

肉厚到幾乎看不見關節

粗手腕

這兩處的肉特別厚

各種造型 ～側方～

變形畫

雖然未畫出關節，但下筆時還是須掌握到關節的位置

太注重尺骨會使畫風過於真實，須特別留意

已經死亡，因此手指能朝不合理的方向彎曲

皮膚乾癟皺巴巴

沒有指甲，或指甲翻開

殭屍

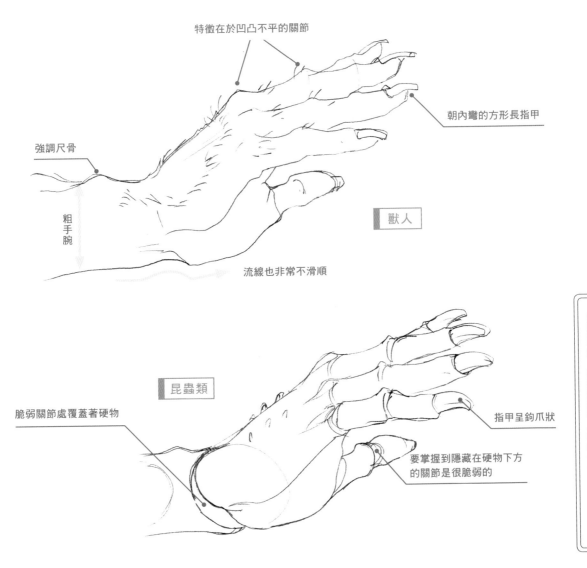

特徵在於凹凸不平的關節

朝內彎的方形長指甲

強調尺骨

粗手腕

獸人

流線也非常不滑順

昆蟲類

脆弱關節處覆蓋著硬物

指甲呈鉤爪狀

要掌握到隱藏在硬物下方的關節是很脆弱的

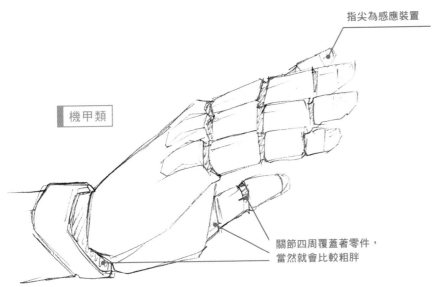

指尖為感應裝置

機甲類

關節四周覆蓋著零件，
當然就會比較粗胖

03 從手背角度描繪

從這個角度畫手，必須呈現出指甲、關節、手背筋絡等所有手部要素。雖然很容易掌握特徵，但只要協調性不佳，看起來就會很怪，因此須特別留意。這個角度相對容易展現出性別與人物角色上的差異。

各種人物的手 ～手背～

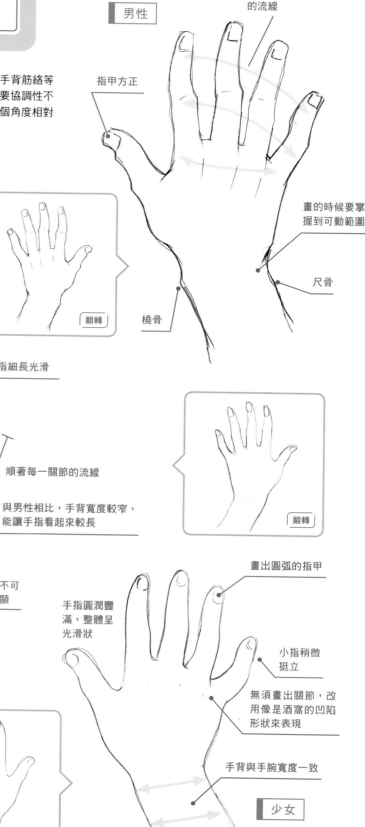

男性

要掌握到關節的流線

指甲方正

畫的時候要掌握到可動範圍

尺骨

橈骨

翻轉

女性

指甲為直長狀

手指細長光滑

順著每一關節的流線

與男性相比，手背寬度較窄，能讓手指看起來較長

畫出滑順曲線

尺骨不可太明顯

翻轉

畫出圓弧的指甲

手指圓潤豐滿，整體呈光滑狀

小指稍微挺立

無須畫出關節，改用像是酒窩的凹陷形狀來表現

手背與手腕寬度一致

少女

翻轉

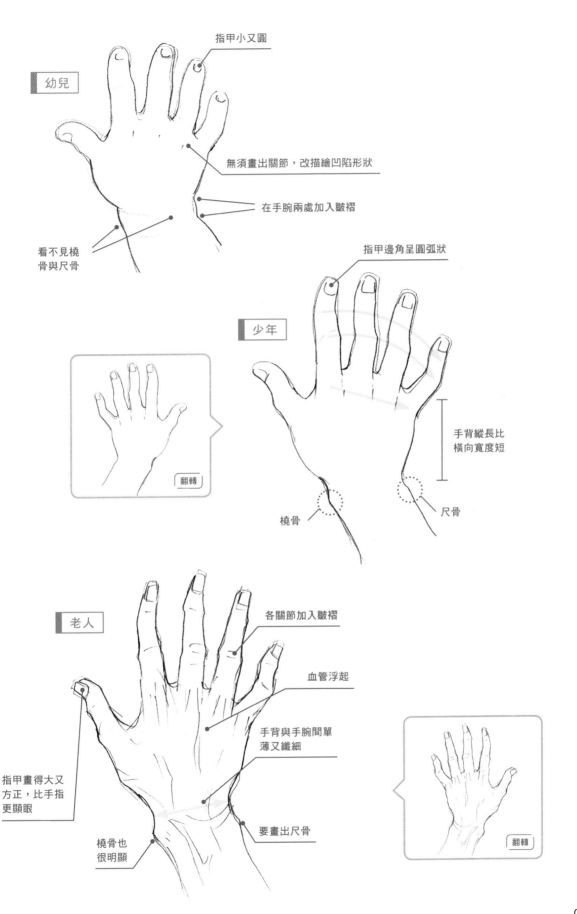

幼兒

指甲小又圓

無須畫出關節，改描繪凹陷形狀

在手腕兩處加入皺褶

看不見橈骨與尺骨

少年

指甲邊角呈圓弧狀

手背縱長比橫向寬度短

橈骨

尺骨

翻轉

老人

各關節加入皺褶

血管浮起

手背與手腕間單薄又纖細

指甲畫得大又方正，比手指更顯眼

橈骨也很明顯

要畫出尺骨

翻轉

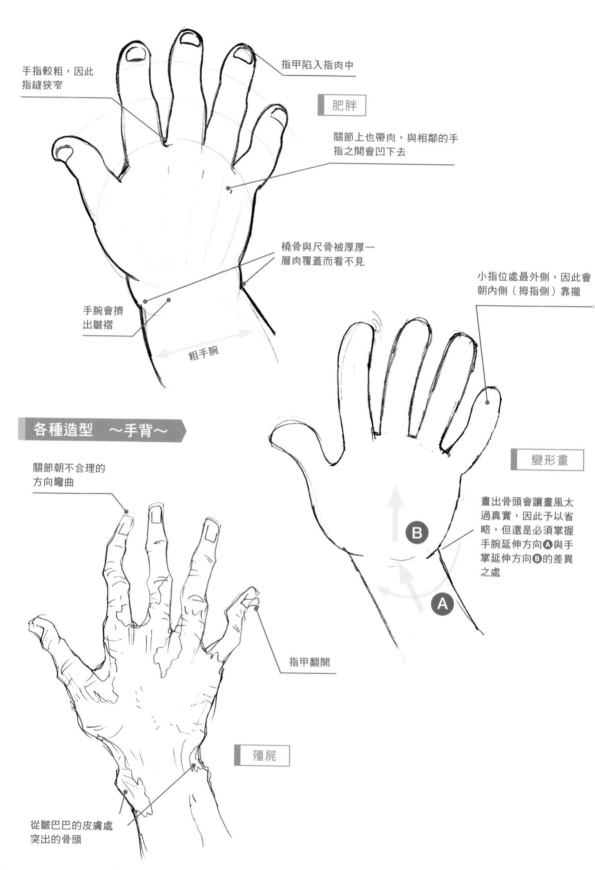

手指較粗，因此
指縫狹窄

指甲陷入指肉中

肥胖

關節上也帶肉，與相鄰的手
指之間會凹下去

橈骨與尺骨被厚厚一
層肉覆蓋而看不見

手腕會擠
出皺褶

粗手腕

小指位處最外側，因此會
朝內側（拇指側）靠攏

各種造型　〜手背〜

關節朝不合理的
方向彎曲

變形畫

畫出骨頭會讓畫風太
過真實，因此予以省
略，但還是必須掌握
手腕延伸方向Ⓐ與手
掌延伸方向Ⓑ的差異
之處

指甲翻開

殭屍

從皺巴巴的皮膚處
突出的骨頭

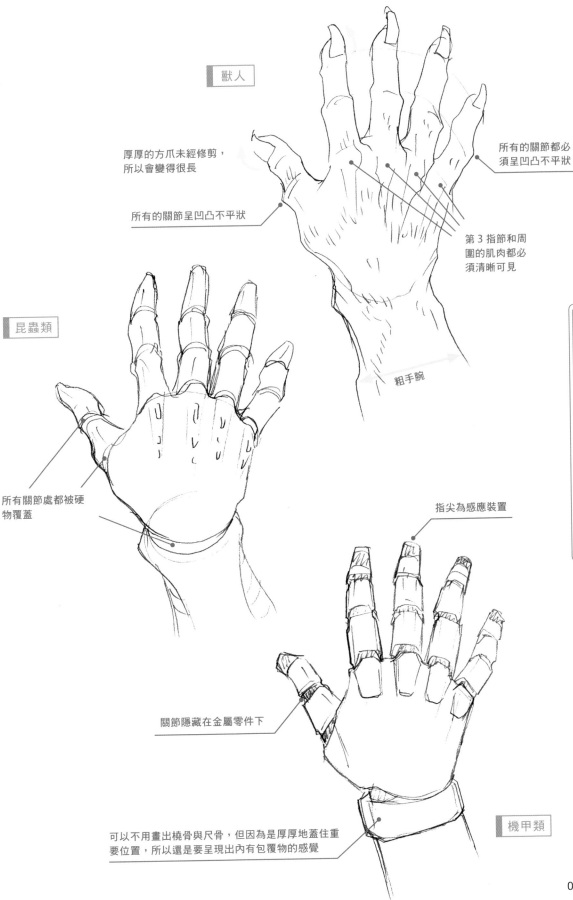

獸人

厚厚的方爪未經修剪，
所以會變得很長

所有的關節呈凹凸不平狀

所有的關節都必
須呈凹凸不平狀

第3指節和周
圍的肌肉都必
須清晰可見

粗手腕

昆蟲類

所有關節處都被硬
物覆蓋

指尖為感應裝置

關節隱藏在金屬零件下

可以不用畫出橈骨與尺骨，但因為是厚厚地蓋住重
要位置，所以還是要呈現出內有包覆物的感覺

機甲類

04 描繪手掌

手指並不是平平地從手掌延伸出去。其實這不只侷限於描繪「手掌」的時候，若不確實掌握每隻手指本身帶有的角度，作品很容易變得乏味，須特別留意。

各種人物的手 ～手掌～

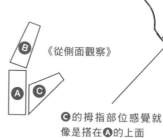

《從側面觀察》

Ⓒ的拇指部位感覺就像是搭在Ⓐ的上面

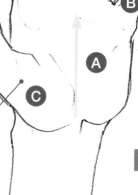

要掌握Ⓐ手掌的翹曲程度與Ⓑ 4隻手指的彎曲幅度

男性

女性

指甲稍微突出，會更女性化

與男性相比，女性的指甲細長光滑

手腕纖細，無須強調尺骨與橈骨

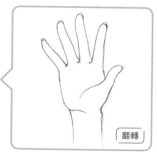

翻轉

無須畫出關節，張開的手指圓胖，帶點翹曲的感覺

翻轉

骨頭不會很明顯

少女

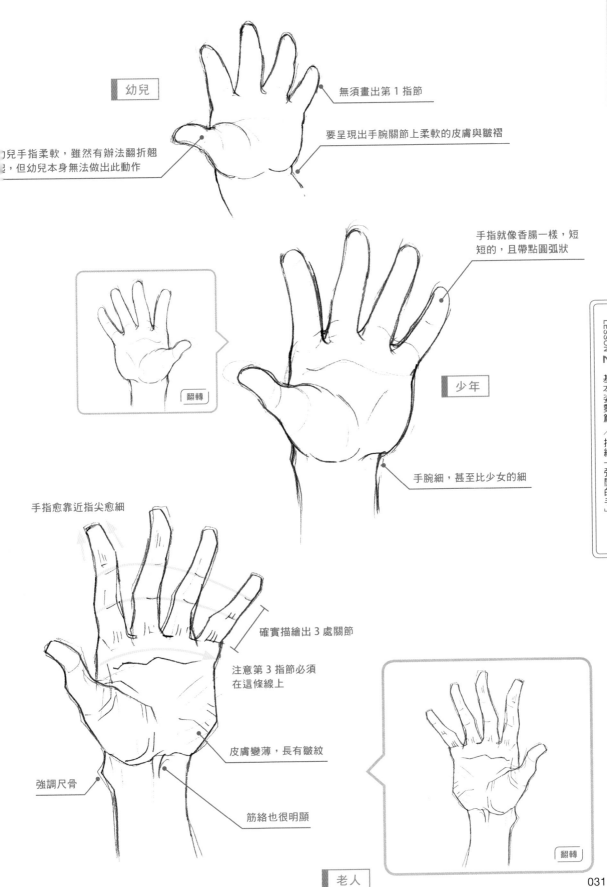

幼兒

無須畫出第 1 指節

要呈現出手腕關節上柔軟的皮膚與皺褶

幼兒手指柔軟，雖然有辦法翻折翹
起，但幼兒本身無法做出此動作

手指就像香腸一樣，短
短的，且帶點圓弧狀

翻轉

少年

手腕細，甚至比少女的細

手指愈靠近指尖愈細

確實描繪出 3 處關節

注意第 3 指節必須
在這條線上

皮膚變薄，長有皺紋

強調尺骨

筋絡也很明顯

翻轉

老人

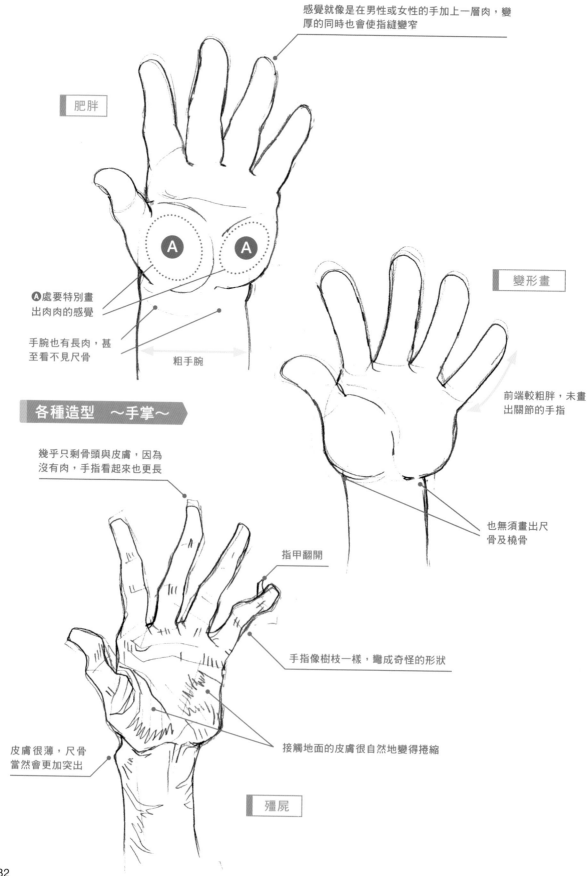

感覺就像是在男性或女性的手加上一層肉，變厚的同時也會使指縫變窄

肥胖

Ⓐ處要特別畫出肉肉的感覺

手腕也有長肉，甚至看不見尺骨

粗手腕

變形畫

前端較粗胖，未畫出關節的手指

各種造型　～手掌～

幾乎只剩骨頭與皮膚，因為沒有肉，手指看起來也更長

也無須畫出尺骨及橈骨

指甲翻開

手指像樹枝一樣，彎成奇怪的形狀

皮膚很薄，尺骨當然會更加突出

接觸地面的皮膚很自然地變得捲縮

殭屍

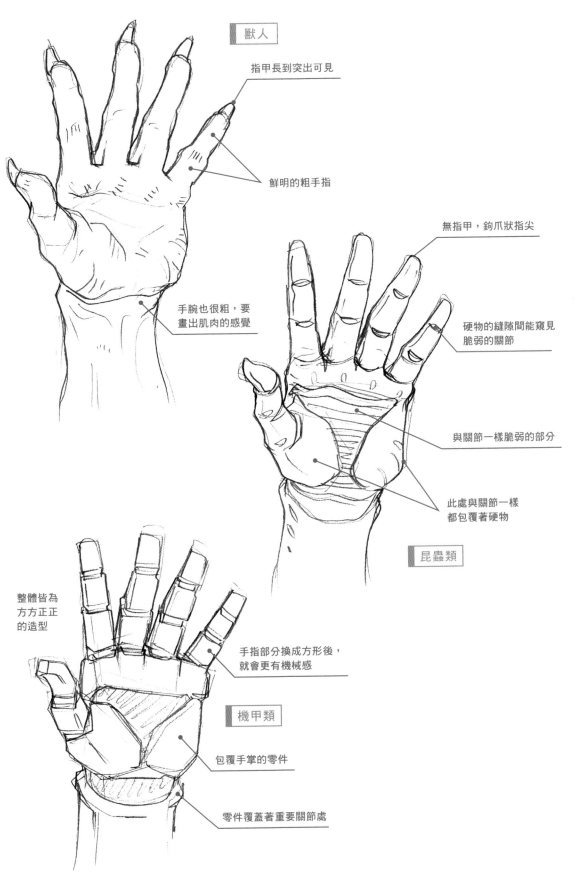

獸人

指甲長到突出可見

鮮明的粗手指

無指甲，鉤爪狀指尖

硬物的縫隙間能窺見脆弱的關節

手腕也很粗，要畫出肌肉的感覺

與關節一樣脆弱的部分

此處與關節一樣都包覆著硬物

昆蟲類

整體皆為方方正正的造型

手指部分換成方形後，就會更有機械感

機甲類

包覆手掌的零件

零件覆蓋著重要關節處

描繪「握拳」

試著從手掌側描繪握緊的手吧。描繪時若能充分掌握手指關節與骨頭浮起的方式，就能畫出逼真的拳頭。

▶ 描繪握拳時的重點

握住的手其實在緊握的指甲形狀中隱藏著許多重點。除了食指會比其他手指更突出外，小指的彎曲程度會比想像中來的明顯。另外，握住時會朝手掌施力，因此要記得畫出肉有點隆起的感覺。

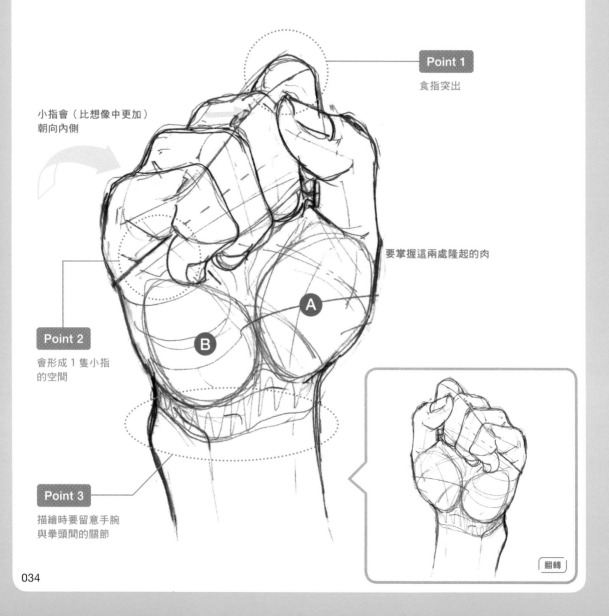

小指會（比想像中更加）朝向內側

Point 1

食指突出

要掌握這兩處隆起的肉

Point 2

會形成1隻小指的空間

A

B

Point 3

描繪時要留意手腕與拳頭間的關節

翻轉

Point 1 只有食指突出

受限於拇指，食指沒辦法和其他 3 隻手指一樣地彎曲。因為當拇指彎曲時，與拇指相連的掌心肉會擋住食指，導致食指無法整個彎起。若不彎拇指，食指就能彎成和其他 3 隻手指一樣。

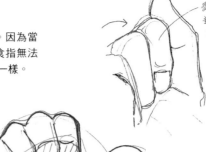

受限於被A處隆起的部分擋住，只有食指無法整個彎起，就算拇指朝外擺放，也只能彎到這種程度。

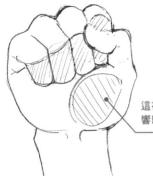

這裡的肌肉會影響彎曲幅度

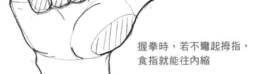

握拳時，若不彎起拇指，食指就能往內縮

Point 2 握住手時，就會形成 1 隻小指的空間

張開手時，手指間會有指縫，但彎曲手指後，指縫就會消失，反而是小指外側形成一處空間。這裡約莫是 1 隻小指的空間，也是描繪握拳時，務必掌握的重點。

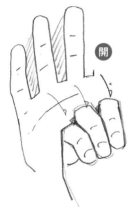

開

握

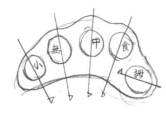

手掌與手骨的剖面圖

從正面觀察手掌時，就能知道掌骨原本呈彎曲狀，因此食指～小指這幾隻手指會靠向手掌中心。

Point 3 描繪時要留意手腕與拳頭間的關節

描繪時，務必充分掌握介於手掌與拳頭間的關節彎法及粗細。若彎曲角度過大，會讓插畫變得很不自然。另外，拳頭所對應的手腕粗細，也會隨著小孩⟷大人、男性⟷女性的不同有所變化。

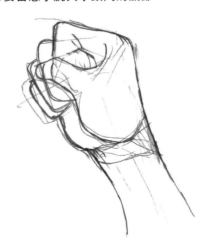

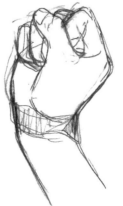

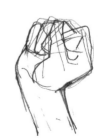

01 從手掌角度描繪

首先，試著描繪出從手掌角度看見的握拳。務必充分思考拇指與食指的關係。第 2 指節的線條不會是直線，描繪時也必須特別留意。

各種人物的手 ～手掌側～

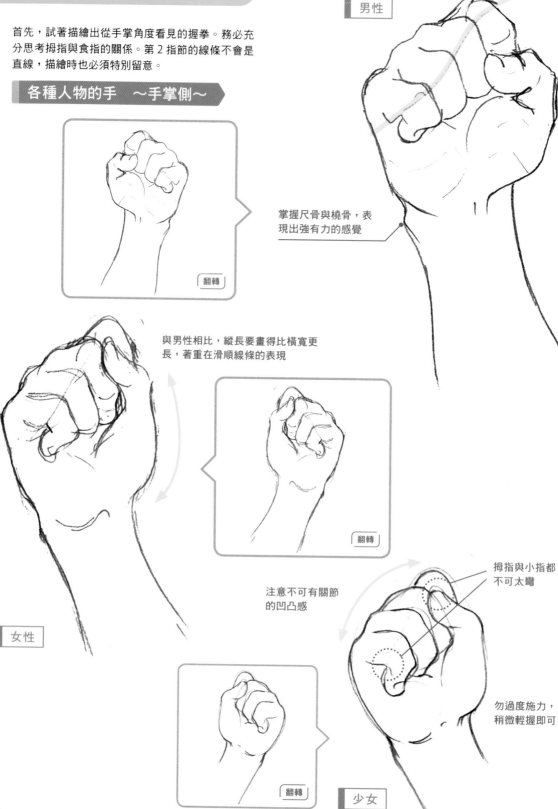

清楚描繪出第 2 指節的流線

男性

掌握尺骨與橈骨，表現出強有力的感覺

翻轉

與男性相比，縱長要畫得比橫寬更長，著重在滑順線條的表現

翻轉

注意不可有關節的凹凸感

拇指與小指都不可太彎

勿過度施力，稍微輕握即可

女性

翻轉

少女

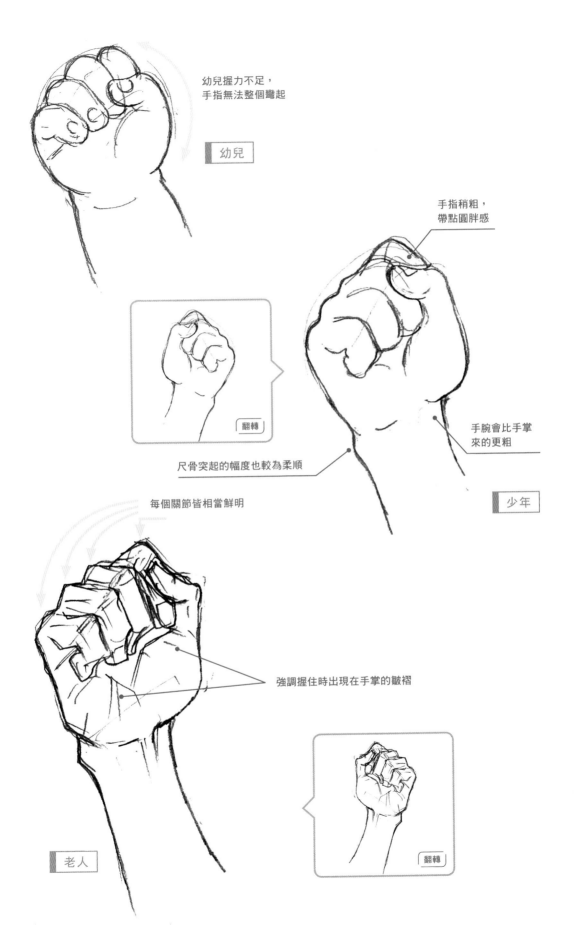

幼兒握力不足，
手指無法整個彎起

幼兒

手指稍粗，
帶點圓胖感

翻轉

尺骨突起的幅度也較為柔順

手腕會比手掌
來的更粗

少年

每個關節皆相當鮮明

強調握住時出現在手掌的皺褶

老人

翻轉

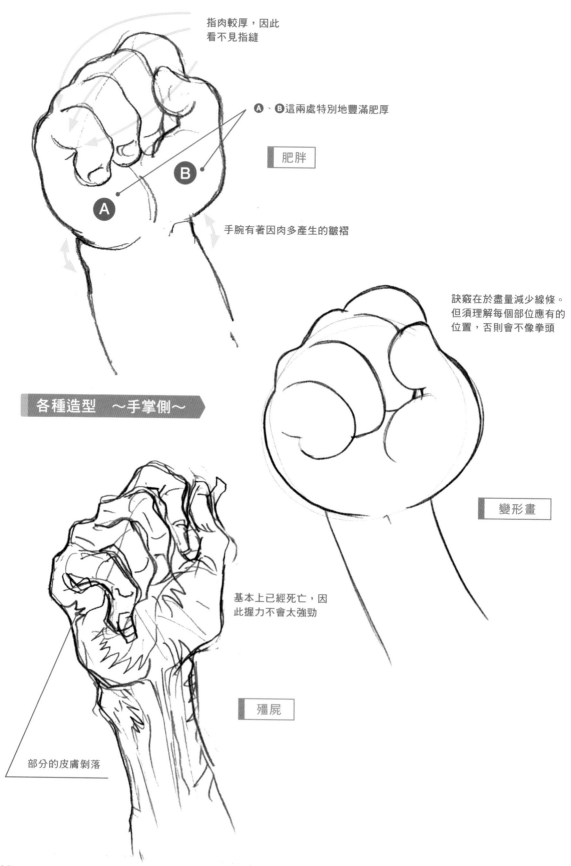

指肉較厚，因此
看不見指縫

Ⓐ、Ⓑ這兩處特別地豐滿肥厚

肥胖

Ⓑ

Ⓐ

手腕有著因肉多產生的皺褶

訣竅在於盡量減少線條。
但須理解每個部位應有的
位置，否則會不像拳頭

各種造型　～手掌側～

變形畫

基本上已經死亡，因
此握力不會太強勁

殭屍

部分的皮膚剝落

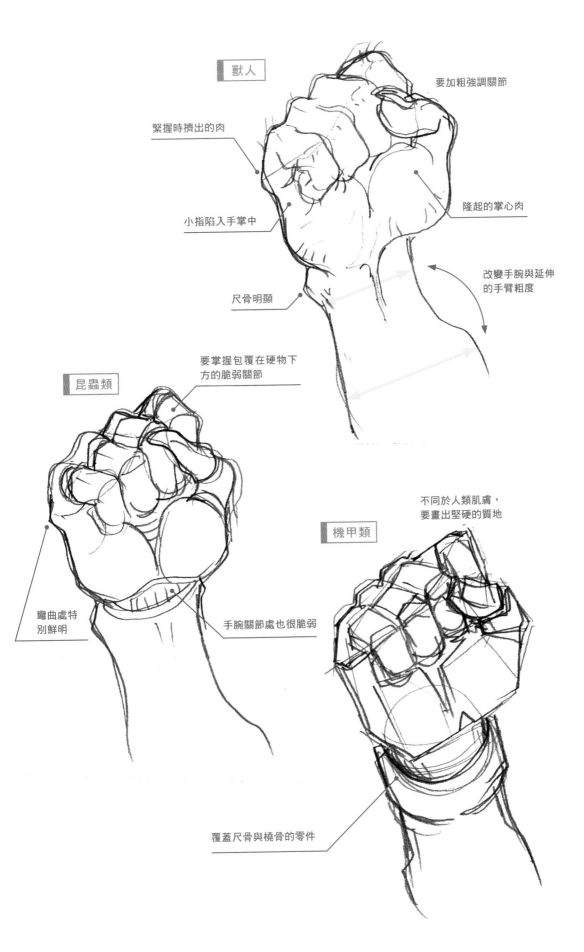

獸人

要加粗強調關節

緊握時擠出的肉

小指陷入手掌中

隆起的掌心肉

尺骨明顯

改變手腕與延伸
的手臂粗度

昆蟲類

要掌握包覆在硬物下
方的脆弱關節

彎曲處特
別鮮明

手腕關節處也很脆弱

不同於人類肌膚，
要畫出堅硬的質地

機甲類

覆蓋尺骨與橈骨的零件

02 從手背角度描繪

接著要來畫從手背角度觀察到的握拳。由於此角度看不見手指，務必充分確認手應有的形狀後，再描繪出突起的關節與尺骨隆起處等部位。

畫出第3指節的波浪線條

尺骨非常明顯地隆起

各種人物的手 ～手背～

拇指用力彎曲，就會變得強有力

男性

翻轉

關節線條滑順

女性

翻轉

務必描繪出滑順曲線

手腕較細

雖然可看得見尺骨，但勿過度強調，須掌握整體的滑順線條

彎起拇指會看起來較有力

少女

雖然知道這裡有尺骨，但無須畫出

翻轉

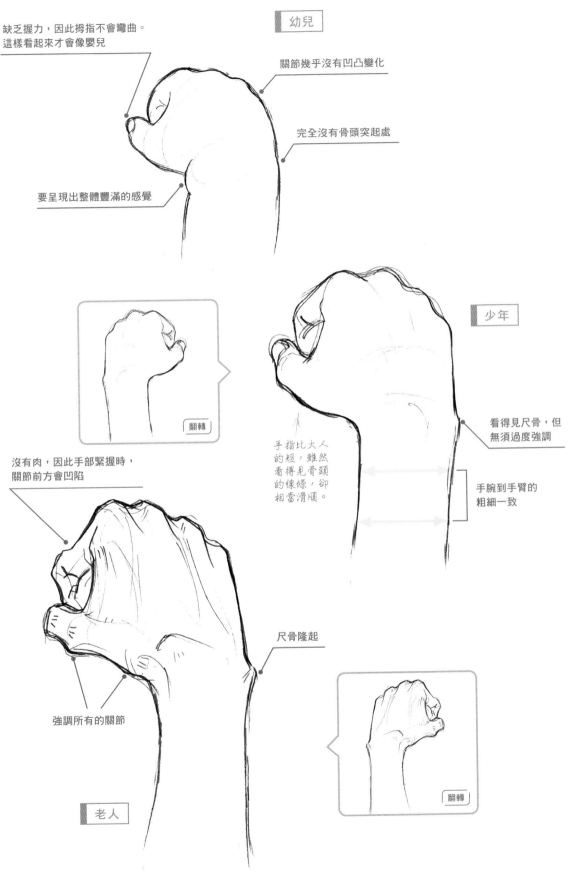

缺乏握力，因此拇指不會彎曲。
這樣看起來才會像嬰兒

幼兒

關節幾乎沒有凹凸變化

完全沒有骨頭突起處

要呈現出整體豐滿的感覺

翻轉

少年

看得見尺骨，但
無須過度強調

手指比大人
的短，雖然
看得見骨頭
的線條，卻
相當滑順。

手腕到手臂的
粗細一致

沒有肉，因此手部緊握時，
關節前方會凹陷

尺骨隆起

強調所有的關節

翻轉

老人

041

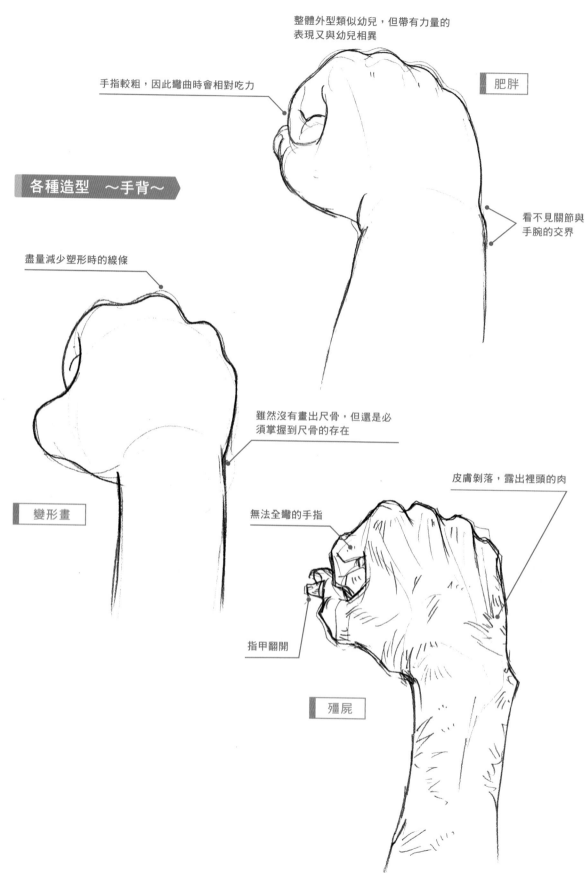

整體外型類似幼兒，但帶有力量的
表現又與幼兒相異

肥胖

手指較粗，因此彎曲時會相對吃力

看不見關節與
手腕的交界

各種造型 ～手背～

盡量減少塑形時的線條

雖然沒有畫出尺骨，但還是必
須掌握到尺骨的存在

皮膚剝落，露出裡頭的肉

變形畫

無法全彎的手指

指甲翻開

殭屍

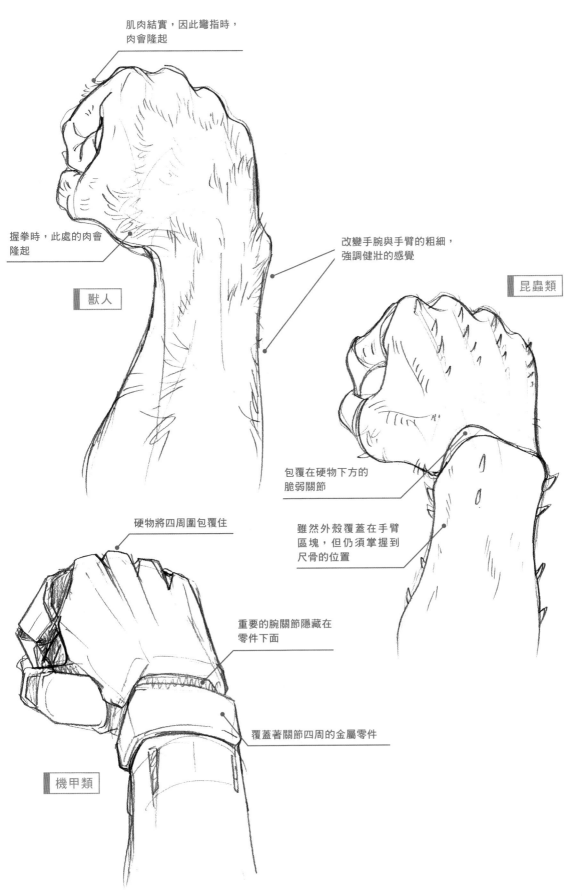

肌肉結實，因此彎指時，
肉會隆起

握拳時，此處的肉會
隆起

獸人

改變手腕與手臂的粗細，
強調健壯的感覺

昆蟲類

包覆在硬物下方的
脆弱關節

雖然外殼覆蓋在手臂
區塊，但仍須掌握到
尺骨的位置

硬物將四周圍包覆住

重要的腕關節隱藏在
零件下面

覆蓋著關節四周的金屬零件

機甲類

03 從正面描繪

接下來要從正面觀察手指，描繪出可說是最有握拳感覺的拳頭畫。指縫等處雖然會隨人物不同而有所差異，但手指方向一致。就讓我們思考骨頭如何配置來做描繪。

各種人物的手 ～正面～

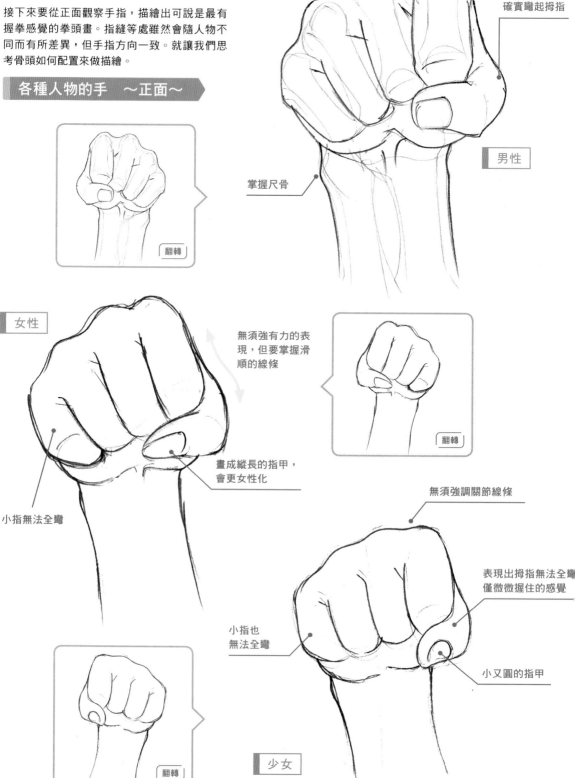

強調第 3 指節突起的表現

確實彎起拇指

男性

掌握尺骨

女性

無須強有力的表現，但要掌握滑順的線條

翻轉

畫成縱長的指甲，會更女性化

小指無法全彎

無須強調關節線條

表現出拇指無法全彎僅微微握住的感覺

小指也無法全彎

小又圓的指甲

翻轉

少女

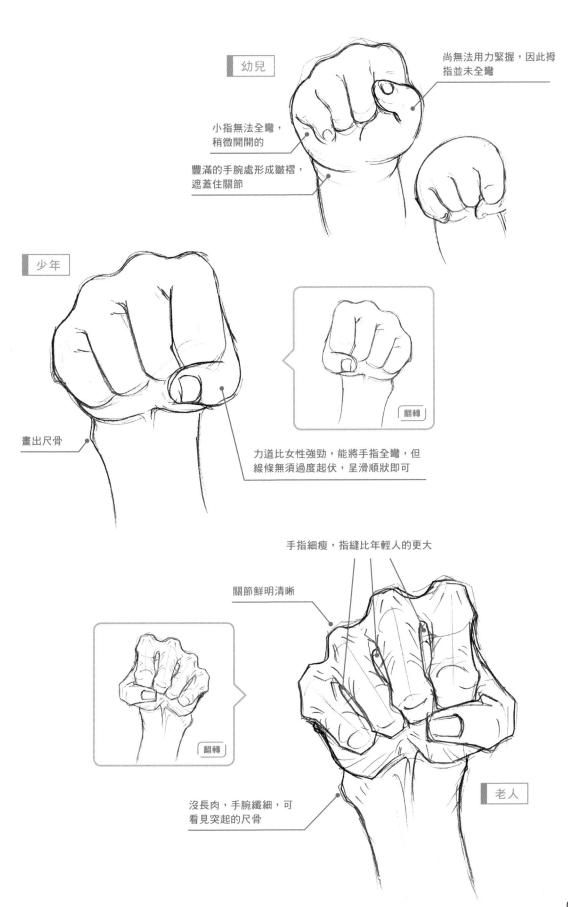

幼兒

尚無法用力緊握，因此拇指並未全彎

小指無法全彎，稍微開開的

豐滿的手腕處形成皺褶，遮蓋住關節

少年

翻轉

畫出尺骨

力道比女性強勁，能將手指全彎，但線條無須過度起伏，呈滑順狀即可

手指細瘦，指縫比年輕人的更大

關節鮮明清晰

翻轉

老人

沒長肉，手腕纖細，可看見突起的尺骨

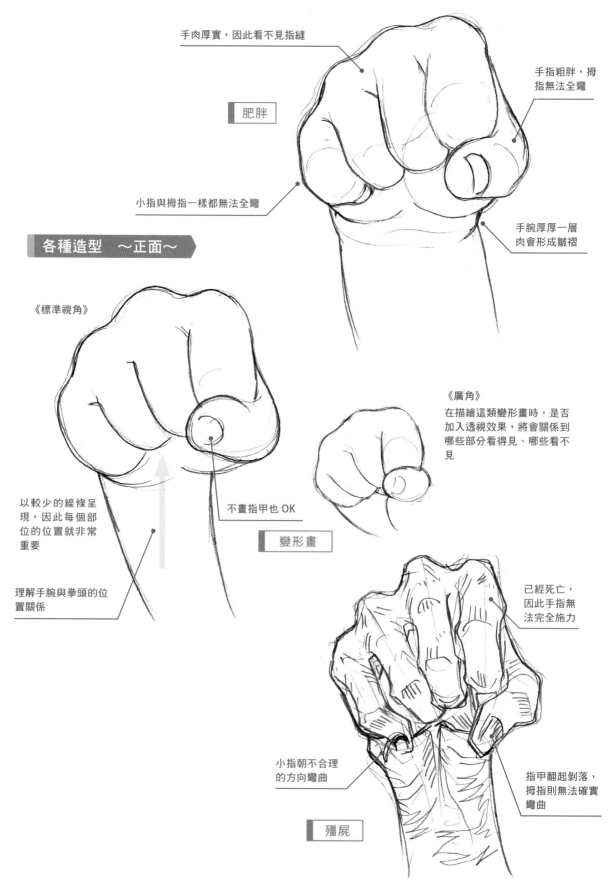

手肉厚實，因此看不見指縫

肥胖

手指粗胖，拇指無法全彎

小指與拇指一樣都無法全彎

手腕厚厚一層肉會形成皺褶

各種造型 ～正面～

《標準視角》

《廣角》
在描繪這類變形畫時，是否加入透視效果，將會關係到哪些部分看得見、哪些看不見

以較少的線條呈現，因此每個部位的位置就非常重要

不畫指甲也 OK

變形畫

理解手腕與拳頭的位置關係

已經死亡，因此手指無法完全施力

小指朝不合理的方向彎曲

指甲翻起剝落，拇指則無法確實彎曲

殭屍

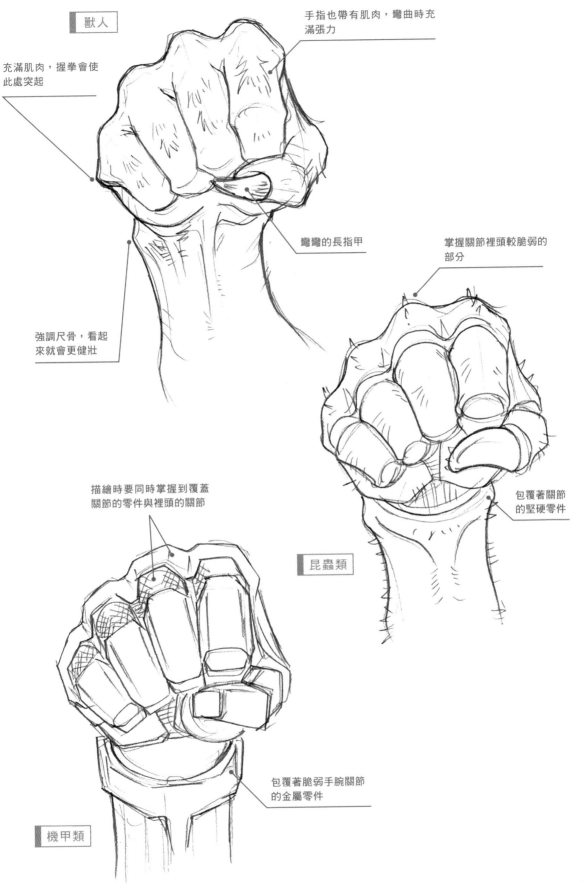

獸人

充滿肌肉，握拳會使
此處突起

手指也帶有肌肉，彎曲時充
滿張力

彎彎的長指甲

掌握關節裡頭較脆弱的
部分

強調尺骨，看起
來就會更健壯

包覆著關節
的堅硬零件

昆蟲類

描繪時要同時掌握到覆蓋
關節的零件與裡頭的關節

包覆著脆弱手腕關節
的金屬零件

機甲類

描繪「勝利手勢」

接下來要描繪猜拳裡頭的剪刀動作。這時會在手部加入翹起、扭轉的元素,施予的力道雖然比猜拳時的剪刀更大,但基本上畫法相同。

▶ 描繪勝利手勢時的重點

勝利手勢結合了握手與張開手的 2 種動作,與猜拳的石頭或布相比,皺褶及筋絡的呈現更為複雜。對於皺褶與骨頭突起的表現也會帶來較深入的影響,因此在描繪時,必須比石頭或布更充分掌握立體感。

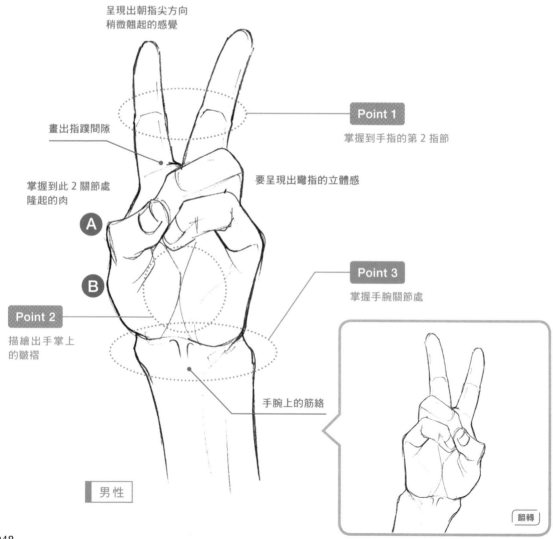

呈現出朝指尖方向稍微翹起的感覺

畫出指蹼間隙

Point 1
掌握到手指的第 2 指節

掌握到此 2 關節處隆起的肉

要呈現出彎指的立體感

A

B

Point 3
掌握手腕關節處

Point 2
描繪出手掌上的皺褶

手腕上的筋絡

翻轉

男性

Point 1　掌握手指的第 2 指節

描繪手指時，第 2 指節～指尖與第 2 指節～第 3 指節的長度幾乎相同。描繪手指關節的皺褶時，要優先畫出將手指長度均分的第 2 指節。

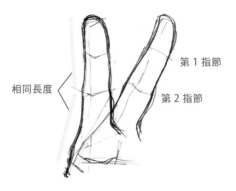

相同長度

第 1 指節
第 2 指節

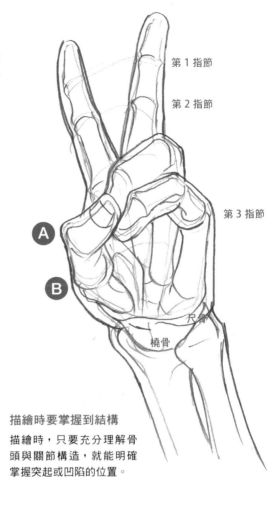

第 1 指節
第 2 指節
第 3 指節
尺骨
橈骨

Point 2　描繪出手掌上的皺褶

畫出小指與無名指握住時，手掌上形成的皺褶。這些皺褶非常清晰，能呈現出男性強有力的表現，描繪女性時，也必須確實地將皺褶畫出。

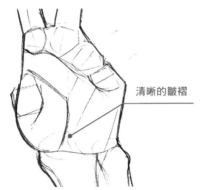

清晰的皺褶

描繪時要掌握到結構

描繪時，只要充分理解骨頭與關節構造，就能明確掌握突起或凹陷的位置。

Point 3　掌握手腕關節處

掌握並描繪出橈骨與尺骨的突起處。比勝利手勢時必須出力，因此手腕會浮現出筋絡，手背也會稍微後彎。

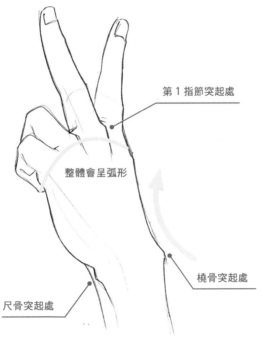

第 1 指節突起處
整體會呈弧形
橈骨突起處
尺骨突起處

01 從手掌角度描繪

從手掌方向觀察並描繪勝利手勢。與前述較不同的是，這裡必須同時畫出握起的手指與伸直的手指，因此必須留意每隻手指的方向、長度及協調表現。另外還有非常容易忽略的手腕關節。若不畫出關節，手就會變得非常短小。

各種人物的手 ～手掌側～

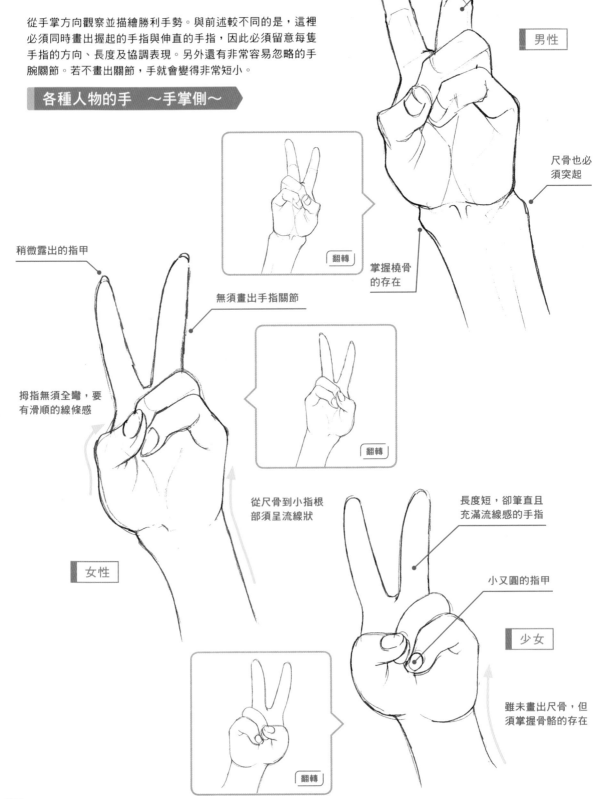

確實畫出手指關節

男性

尺骨也必須突起

翻轉

掌握橈骨的存在

稍微露出的指甲

無須畫出手指關節

翻轉

拇指無須全彎，要有滑順的線條感

從尺骨到小指根部須呈流線狀

女性

長度短，卻筆直且充滿流線感的手指

小又圓的指甲

少女

雖未畫出尺骨，但須掌握骨骼的存在

翻轉

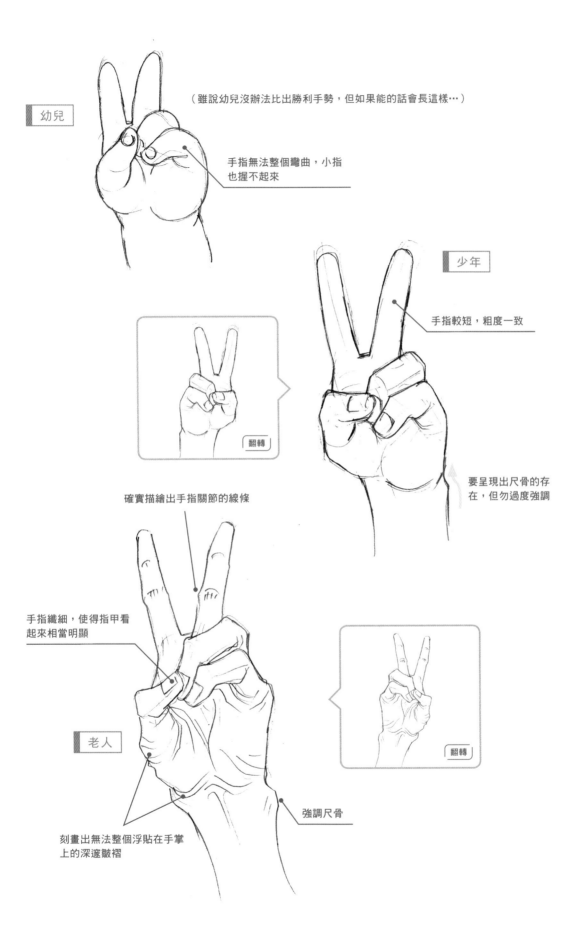

幼兒

（雖說幼兒沒辦法比出勝利手勢，但如果能的話會長這樣⋯）

手指無法整個彎曲，小指也握不起來

少年

手指較短，粗度一致

翻轉

確實描繪出手指關節的線條

要呈現出尺骨的存在，但勿過度強調

手指纖細，使得指甲看起來相當明顯

老人

翻轉

強調尺骨

刻畫出無法整個浮貼在手掌上的深邃皺褶

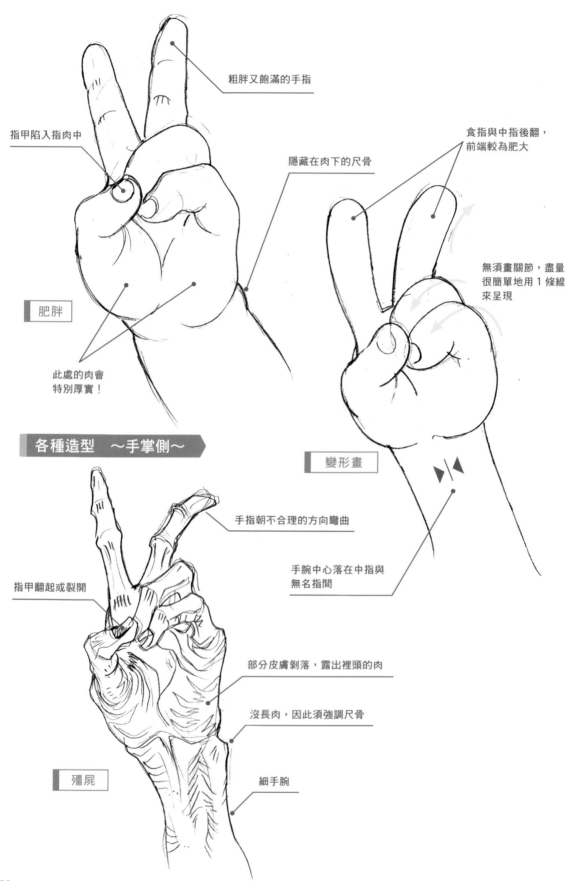

粗胖又飽滿的手指

指甲陷入指肉中

隱藏在肉下的尺骨

食指與中指後翻，
前端較為肥大

無須畫關節，盡量
很簡單地用 1 條線
來呈現

肥胖

此處的肉會
特別厚實！

變形畫

各種造型　～手掌側～

手指朝不合理的方向彎曲

指甲翻起或裂開

手腕中心落在中指與
無名指間

部分皮膚剝落，露出裡頭的肉

沒長肉，因此須強調尺骨

殭屍

細手腕

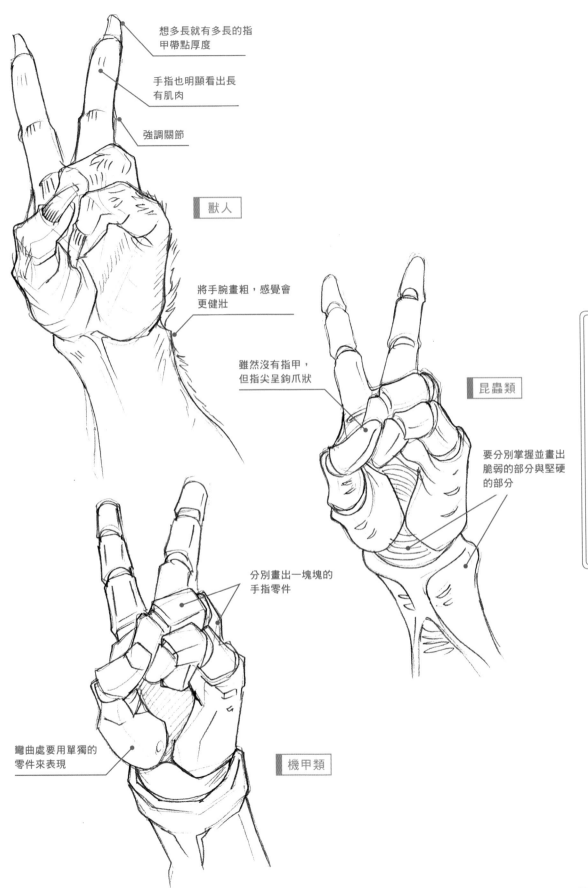

想多長就有多長的指
甲帶點厚度

手指也明顯看出長
有肌肉

強調關節

獸人

將手腕畫粗，感覺會
更健壯

雖然沒有指甲，
但指尖呈鉤爪狀

昆蟲類

要分別掌握並畫出
脆弱的部分與堅硬
的部分

分別畫出一塊塊的
手指零件

彎曲處要用單獨的
零件來表現

機甲類

02 從手背角度描繪

從手背方向描繪勝利手勢。範本是拇指被遮住的手，若不注意手背線條，看起來就會非常不協調。還必須注意指甲大小，否則伸直的手指與握起的手指對比會很奇怪。

各種人物的手　～手背側～

男性

注意手指關節

比勝利手勢時，手背會稍微後翻

強調橈骨

描繪時也須掌握尺骨的存在

直長的圓指甲

翻轉

女性

翻轉

須掌握橈骨到手背～指尖處的滑順線條

尺骨也會稍微突起

指甲形狀帶圓

又短又肉的手指

無須畫橈骨，描繪出到手背間的滑順線條

翻轉

少女

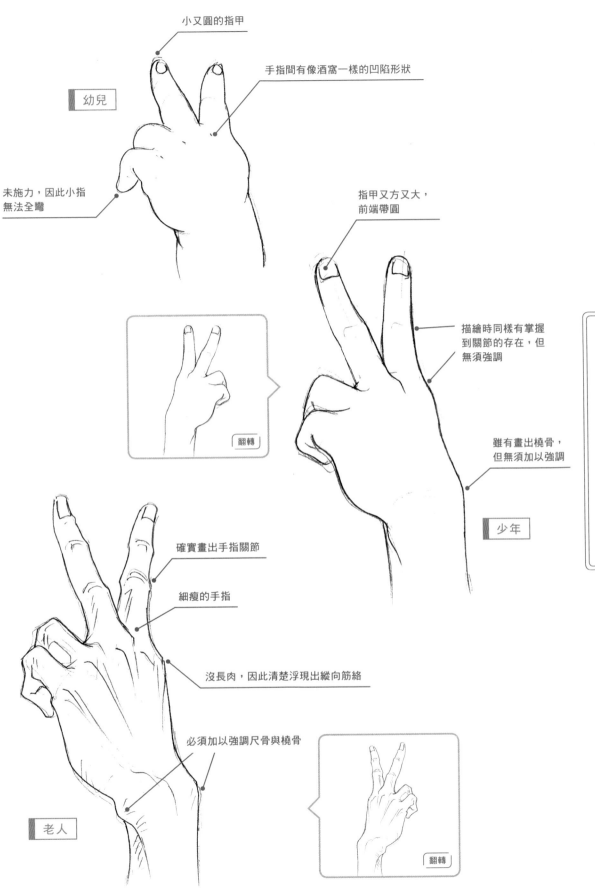

小又圓的指甲

手指間有像酒窩一樣的凹陷形狀

幼兒

未施力,因此小指
無法全彎

指甲又方又大,
前端帶圓

描繪時同樣有掌握
到關節的存在,但
無須強調

雖有畫出橈骨,
但無須加以強調

翻轉

少年

確實畫出手指關節

細瘦的手指

沒長肉,因此清楚浮現出縱向筋絡

必須加以強調尺骨與橈骨

老人

翻轉

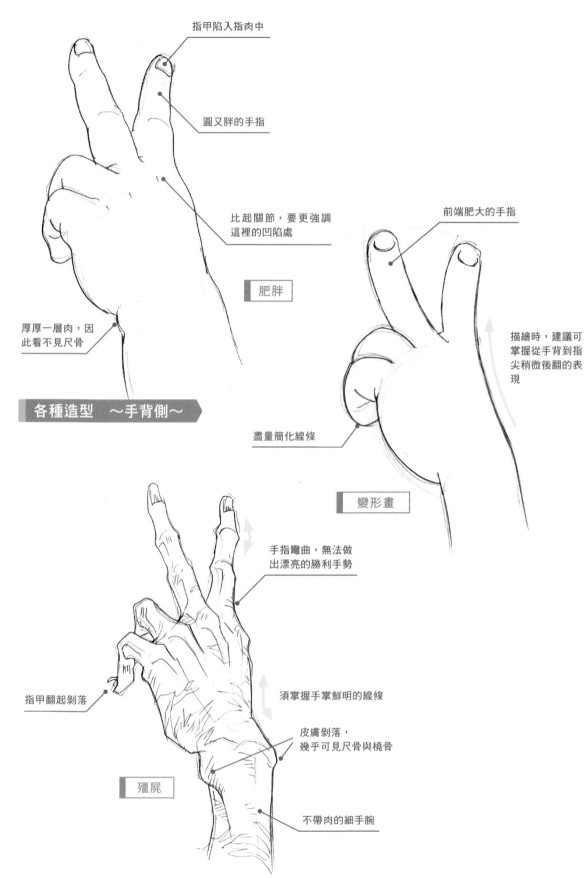

指甲陷入指肉中

圓又胖的手指

比起關節，要更強調
這裡的凹陷處

肥胖

前端肥大的手指

厚厚一層肉，因
此看不見尺骨

各種造型 ～手背側～

描繪時，建議可
掌握從手背到指
尖稍微後翻的表
現

盡量簡化線條

變形畫

手指彎曲，無法做
出漂亮的勝利手勢

指甲翻起剝落

須掌握手掌鮮明的線條

皮膚剝落，
幾乎可見尺骨與橈骨

殭屍

不帶肉的細手腕

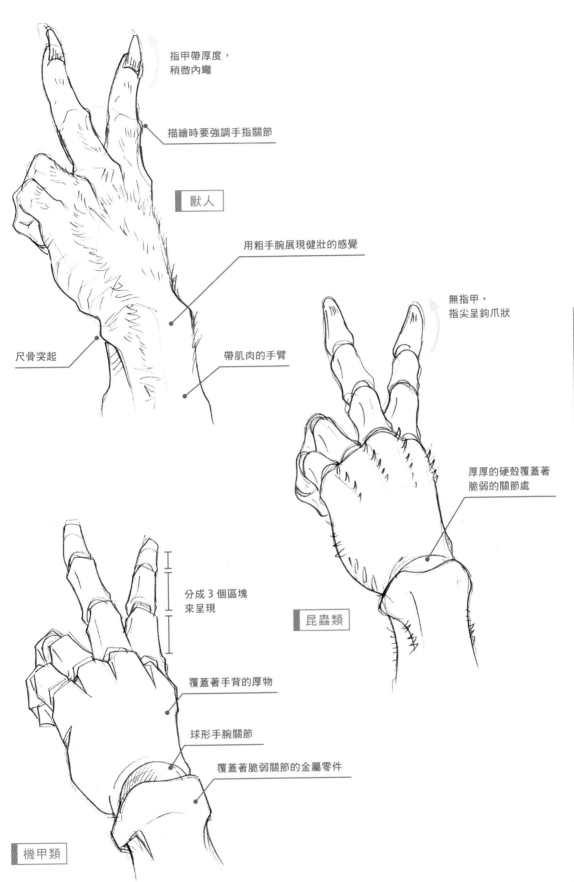

指甲帶厚度，
稍微內彎

描繪時要強調手指關節

獸人

用粗手腕展現健壯的感覺

尺骨突起

帶肌肉的手臂

無指甲，
指尖呈鉤爪狀

厚厚的硬殼覆蓋著
脆弱的關節處

昆蟲類

分成 3 個區塊
來呈現

覆蓋著手背的厚物

球形手腕關節

覆蓋著脆弱關節的金屬零件

機甲類

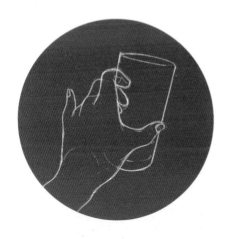

描繪「應用姿勢」

前面我們練習了基本的「張開的手」、「握拳」、「勝利手勢」，也就是剪刀、石頭、布的猜拳手勢。接下來要解說這些動作的應用篇。

▶ 描繪動作時的重點

應用姿勢會以握物、抓物、提物等，彎著手指的動作做描繪。
這裡並不只是單純的張開、伸直或彎曲姿勢。每個姿勢都帶
有動作，因此務必掌握每隻手指彎曲的方向。

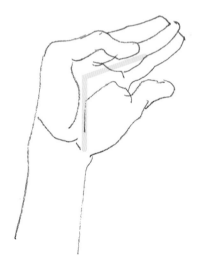

Point 1　手指只能朝合理的方向彎曲

每隻手指都會朝手掌彎曲。因此無論是哪種姿勢，彎曲方向固定，且彎曲幅度會有極限。

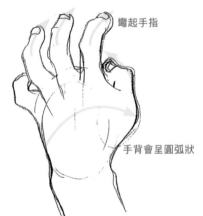

彎起手指

手背會呈圓弧狀

Point 2　手指彎曲會牽動手背

手指無法一隻單獨動作。無論是動哪隻手指，一定都會影響到其他 4 指。此外，除了手指彎曲，其實也會動到手背。彎起手指時，就會牽動手背，使手背呈圓弧狀。

Point 3 立起手背時，橈骨會蓋過尺骨

這裡要說明一下前面並未深入講解過的手腕翹立動作。手背朝上（立起）時，橈骨會像跨越般蓋在尺骨上，各位必須掌握此部分。我們當然無法直接看見骨頭，但描繪時敬請多加留意。

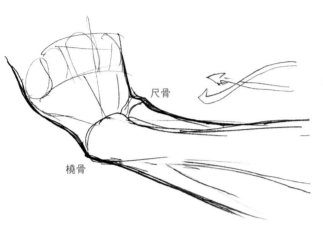

尺骨

橈骨

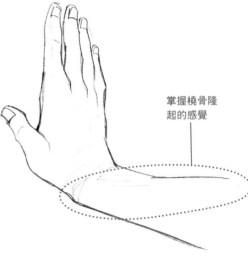

掌握橈骨隆起的感覺

Point 4 手腕翹立到極限時

描繪彎曲幅度達關節極限的手腕翹立動作時，手腕的呈現會非常有難度。前面已多次提到須留意手腕骨頭的呈現，但這裡務必更加注意。

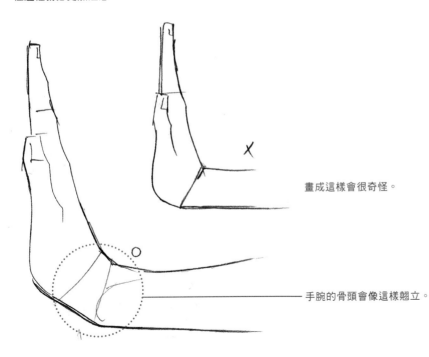

畫成這樣會很奇怪。

手腕的骨頭會像這樣翹立。

01 抓的動作

讓我們來描繪抓物的手吧。這時須注意彎曲的手指。每隻手指
都會微微地朝內，描繪時務必加以掌握。抓的時候手指施力，
尤其是拇指最明顯。另也須留意手腕與手掌的銜接。

各種人物的手

留意 4 隻手指各自的方向（並非完全平行）

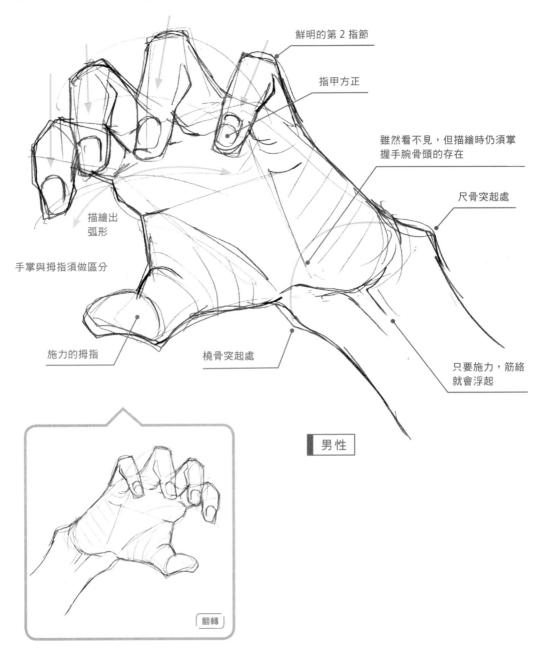

鮮明的第 2 指節

指甲方正

雖然看不見，但描繪時仍須掌
握手腕骨頭的存在

尺骨突起處

描繪出
弧形

手掌與拇指須做區分

施力的拇指

橈骨突起處

只要施力，筋絡
就會浮起

男性

翻轉

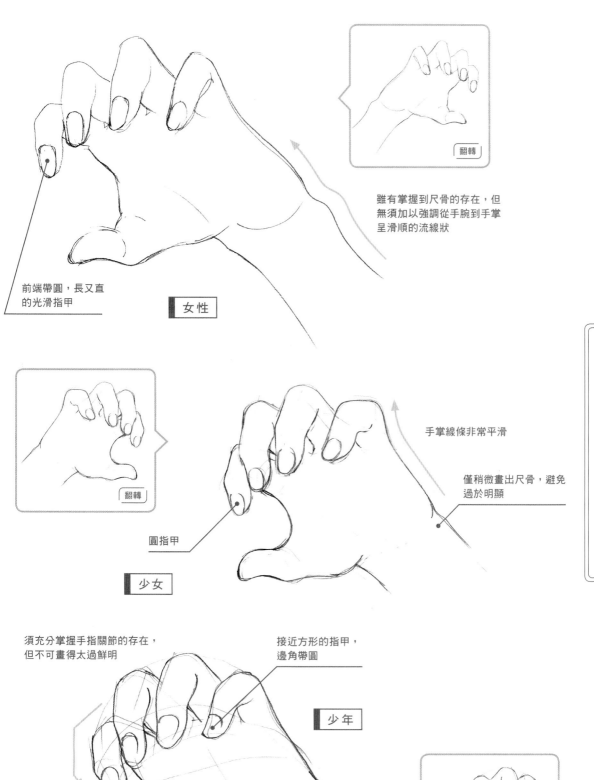

雖有掌握到尺骨的存在，但
無須加以強調從手腕到手掌
呈滑順的流線狀

翻轉

前端帶圓，長又直
的光滑指甲

女性

翻轉

手掌線條非常平滑

僅稍微畫出尺骨，避免
過於明顯

圓指甲

少女

須充分掌握手指關節的存在，
但不可畫得太過鮮明

接近方形的指甲，
邊角帶圓

少年

翻轉

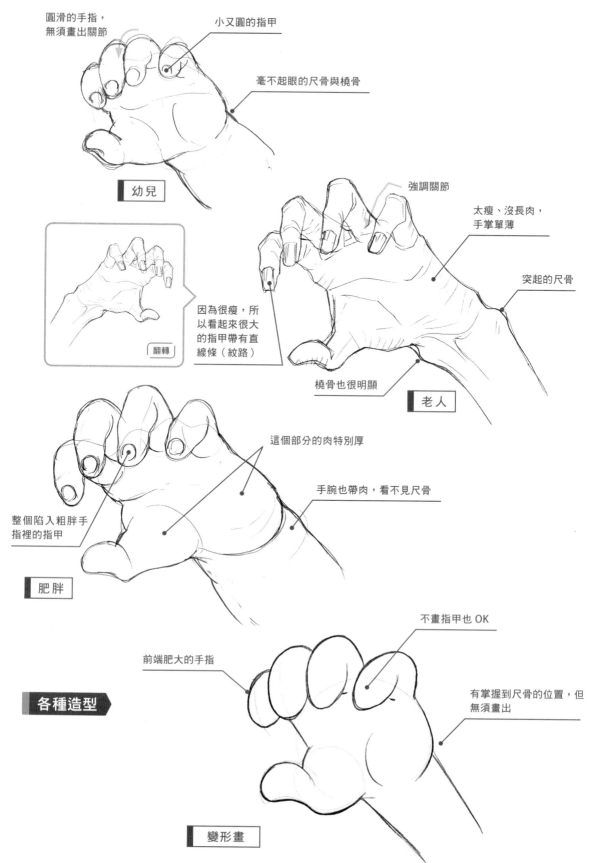

圓滑的手指，
無須畫出關節

小又圓的指甲

毫不起眼的尺骨與橈骨

幼兒

因為很瘦，所以看起來很大的指甲帶有直線條（紋路）

翻轉

強調關節

太瘦、沒長肉，手掌單薄

突起的尺骨

橈骨也很明顯

老人

這個部分的肉特別厚

手腕也帶肉，看不見尺骨

整個陷入粗胖手指裡的指甲

肥胖

各種造型

前端肥大的手指

不畫指甲也 OK

有掌握到尺骨的位置，但無須畫出

變形畫

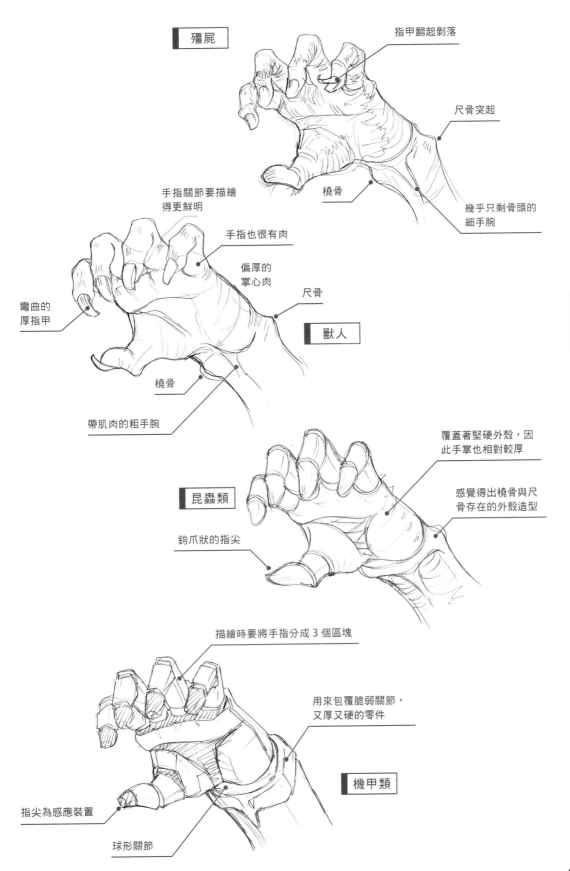

殭屍

指甲翻起剝落

尺骨突起

橈骨

幾乎只剩骨頭的
細手腕

手指關節要描繪
得更鮮明

手指也很有肉

偏厚的
掌心肉

尺骨

彎曲的
厚指甲

獸人

橈骨

帶肌肉的粗手腕

昆蟲類

覆蓋著堅硬外殼,因
此手掌也相對較厚

感覺得出橈骨與尺
骨存在的外殼造型

鉤爪狀的指尖

描繪時要將手指分成3個區塊

用來包覆脆弱關節,
又厚又硬的零件

機甲類

指尖為感應裝置

球形關節

02 自然下垂 I

讓我們試著從手掌斜側方的角度，描繪手放鬆下垂的狀態。當手未施力時，手指會稍微內彎。畫的時候務必掌握從手臂到指尖的流線。

各種人物的手

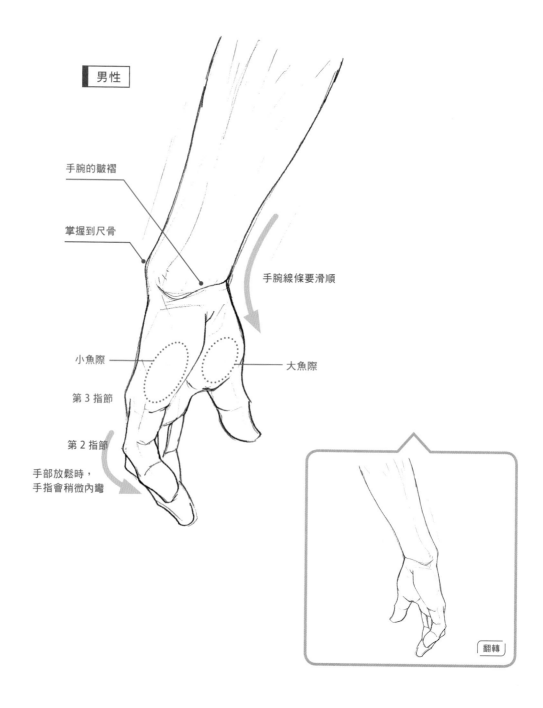

男性

手腕的皺褶

掌握到尺骨

手腕線條要滑順

小魚際

大魚際

第 3 指節

第 2 指節

手部放鬆時，
手指會稍微內彎

翻轉

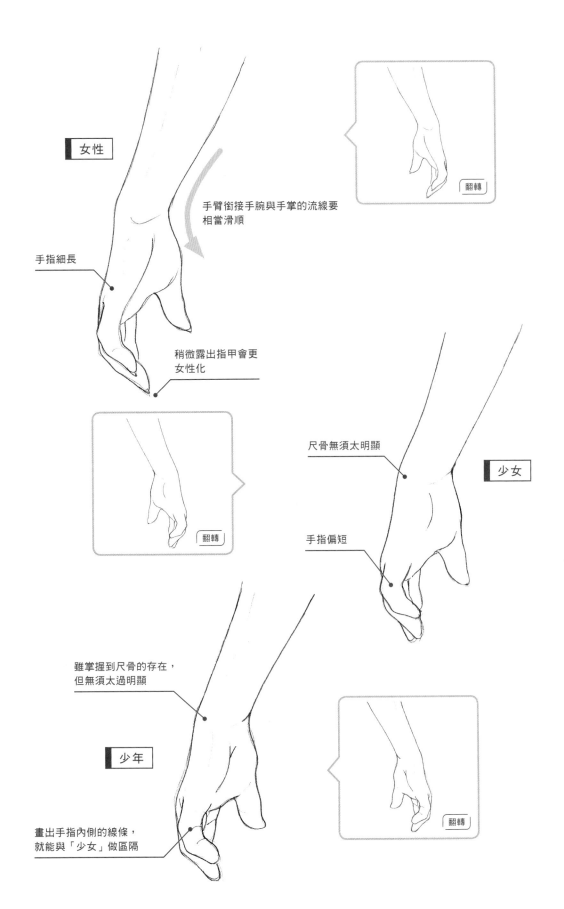

女性

手臂銜接手腕與手掌的流線要
相當滑順

手指細長

翻轉

稍微露出指甲會更
女性化

翻轉

尺骨無須太明顯

少女

手指偏短

雖掌握到尺骨的存在，
但無須太過明顯

少年

翻轉

畫出手指內側的線條，
就能與「少女」做區隔

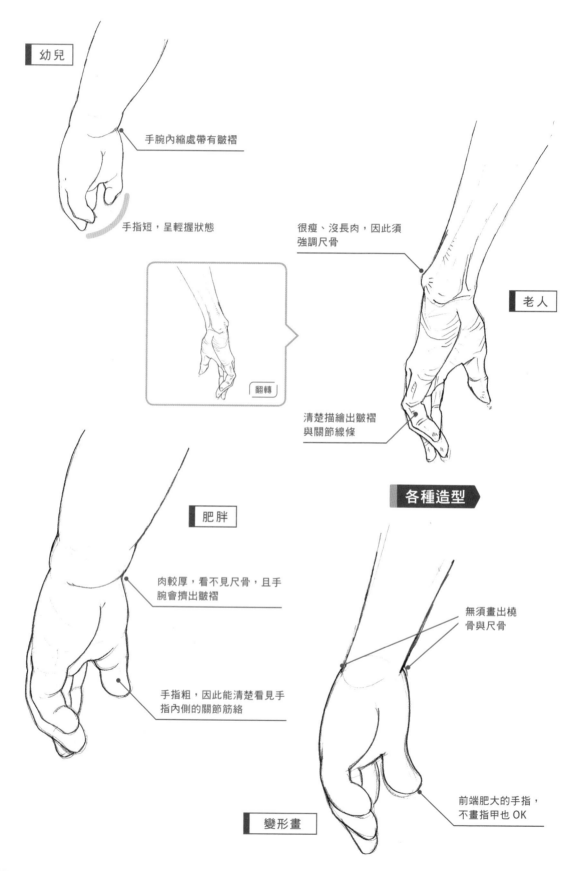

幼兒

手腕內縮處帶有皺褶

手指短，呈輕握狀態

很瘦、沒長肉，因此須
強調尺骨

翻轉

老人

清楚描繪出皺褶
與關節線條

各種造型

肥胖

肉較厚，看不見尺骨，且手
腕會擠出皺褶

手指粗，因此能清楚看見手
指內側的關節筋絡

無須畫出橈
骨與尺骨

前端肥大的手指，
不畫指甲也 OK

變形畫

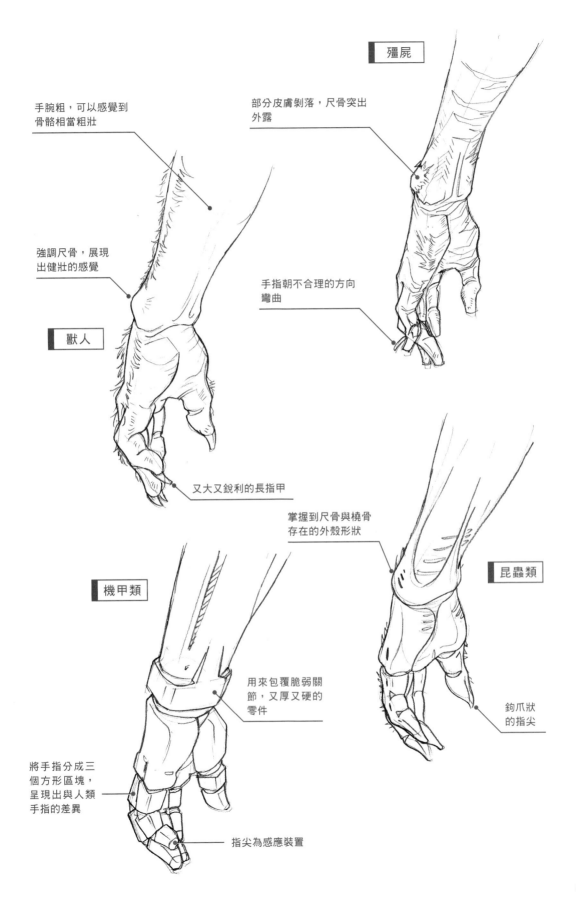

殭屍

手腕粗，可以感覺到
骨骼相當粗壯

部分皮膚剝落，尺骨突出
外露

強調尺骨，展現
出健壯的感覺

手指朝不合理的方向
彎曲

獸人

又大又銳利的長指甲

掌握到尺骨與橈骨
存在的外殼形狀

昆蟲類

機甲類

用來包覆脆弱關
節，又厚又硬的
零件

鉤爪狀
的指尖

將手指分成三
個方形區塊，
呈現出與人類
手指的差異

指尖為感應裝置

03 自然下垂 II

讓我們試著從手背斜側方的角度，描繪手放鬆下垂的狀態。
當手未施力時，手指會稍微內彎。在畫 4 隻手指的根部時，
只要並排描繪，無須畫出太明顯的弧形。

各種人物的手

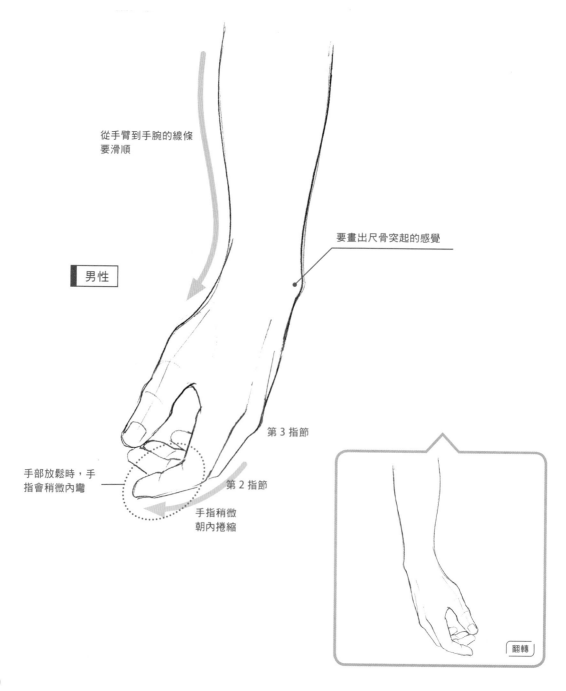

從手臂到手腕的線條
要滑順

要畫出尺骨突起的感覺

男性

第 3 指節

手部放鬆時，手
指會稍微內彎

第 2 指節

手指稍微
朝內捲縮

翻轉

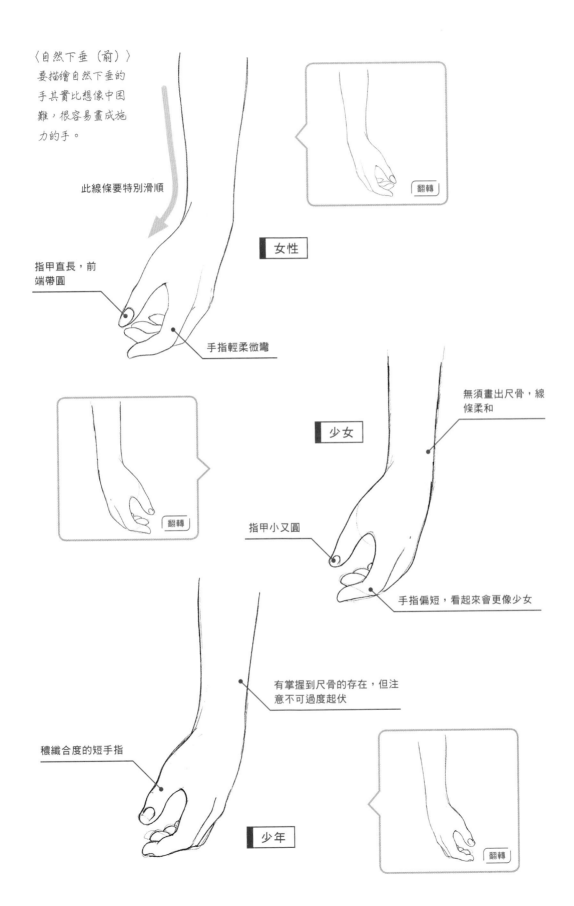

〈自然下垂（前）〉
要描繪自然下垂的
手其實比想像中困
難，很容易畫成施
力的手。

此線條要特別滑順

指甲直長，前
端帶圓

女性

手指輕柔微彎

翻轉

少女

無須畫出尺骨，線
條柔和

指甲小又圓

手指偏短，看起來會更像少女

翻轉

有掌握到尺骨的存在，但注
意不可過度起伏

稂纖合度的短手指

少年

翻轉

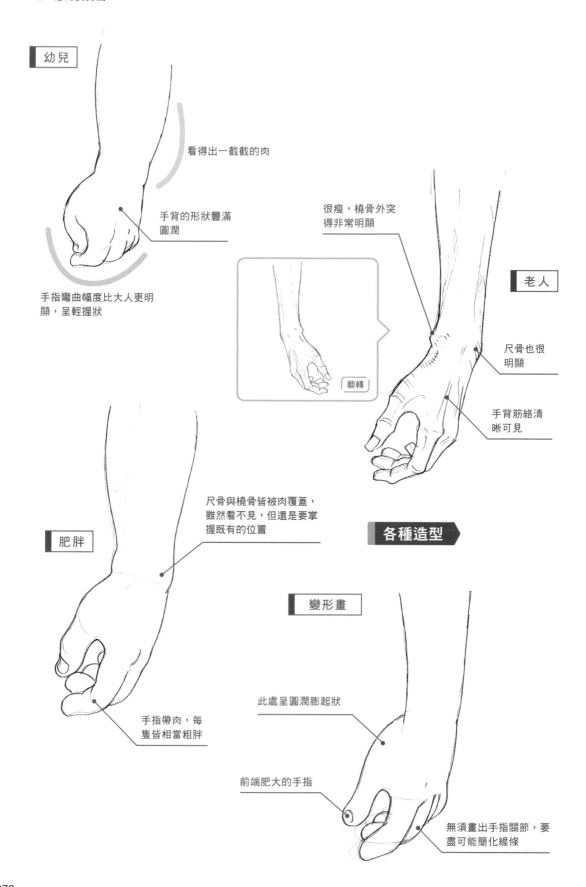

幼兒

看得出一截截的肉

手背的形狀豐滿圓潤

手指彎曲幅度比大人更明顯，呈輕握狀

很瘦，橈骨外突得非常明顯

老人

尺骨也很明顯

手背筋絡清晰可見

翻轉

肥胖

尺骨與橈骨皆被肉覆蓋，雖然看不見，但還是要掌握既有的位置

各種造型

手指帶肉，每隻皆相當粗胖

變形畫

此處呈圓潤膨起狀

前端肥大的手指

無須畫出手指關節，要盡可能簡化線條

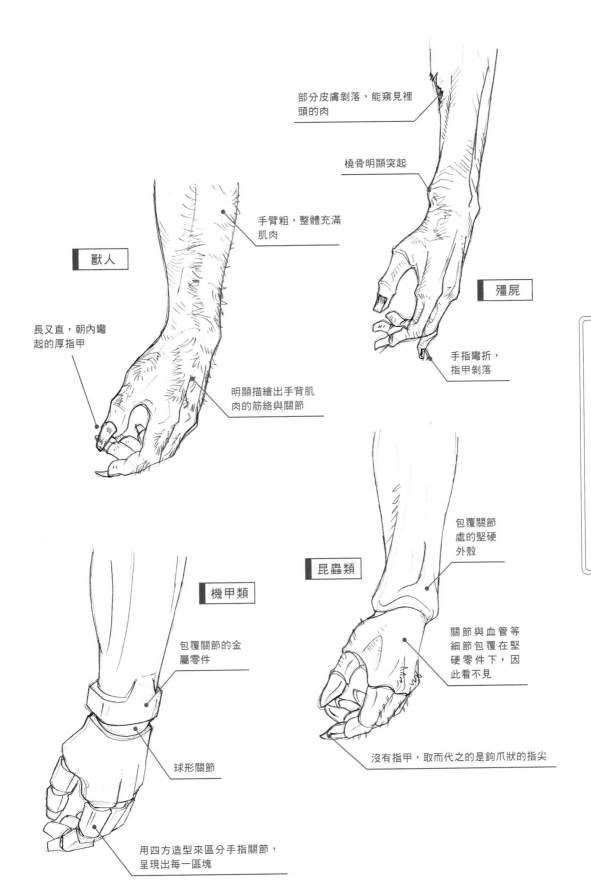

部分皮膚剝落，能窺見裡頭的肉

橈骨明顯突起

手臂粗，整體充滿肌肉

獸人

殭屍

長又直，朝內彎起的厚指甲

手指彎折，指甲剝落

明顯描繪出手背肌肉的筋絡與關節

包覆關節處的堅硬外殼

機甲類

昆蟲類

包覆關節的金屬零件

關節與血管等細節包覆在堅硬零件下，因此看不見

球形關節

用四方造型來區分手指關節，呈現出每一塊

沒有指甲，取而代之的是鉤爪狀的指尖

04 手指動作

讓我們從正面描繪伸出食指的手指動作。與側面相比，正面角度畫出的作品很容易變成平面。因此必須稍微加大食指指尖，掌握透視效果，呈現出立體感，同時將手腕描繪得比較細。

各種人物的手

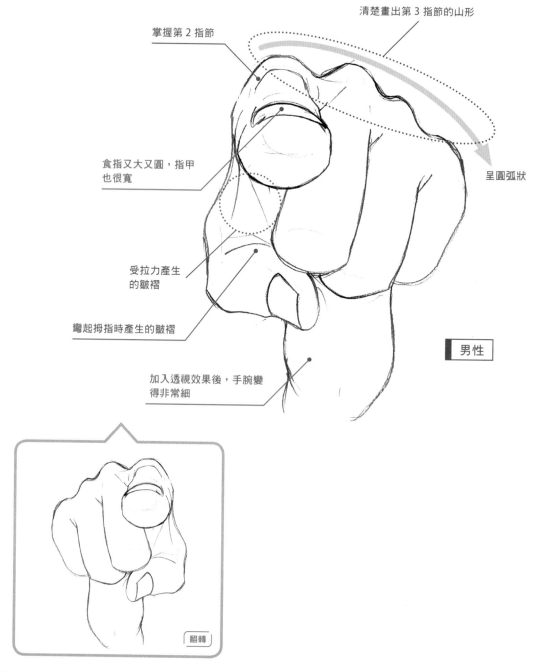

清楚畫出第 3 指節的山形

掌握第 2 指節

食指又大又圓，指甲也很寬

呈圓弧狀

受拉力產生的皺褶

彎起拇指時產生的皺褶

男性

加入透視效果後，手腕變得非常細

翻轉

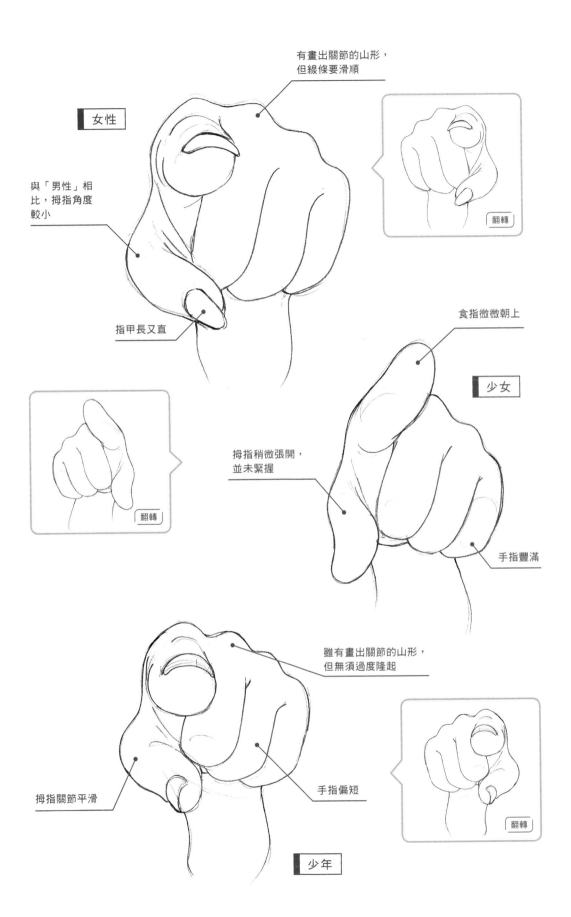

有畫出關節的山形，
但線條要滑順

女性

與「男性」相
比，拇指角度
較小

指甲長又直

翻轉

翻轉

食指微微朝上

少女

拇指稍微張開，
並未緊握

手指豐滿

雖有畫出關節的山形，
但無須過度隆起

翻轉

拇指關節平滑

手指偏短

少年

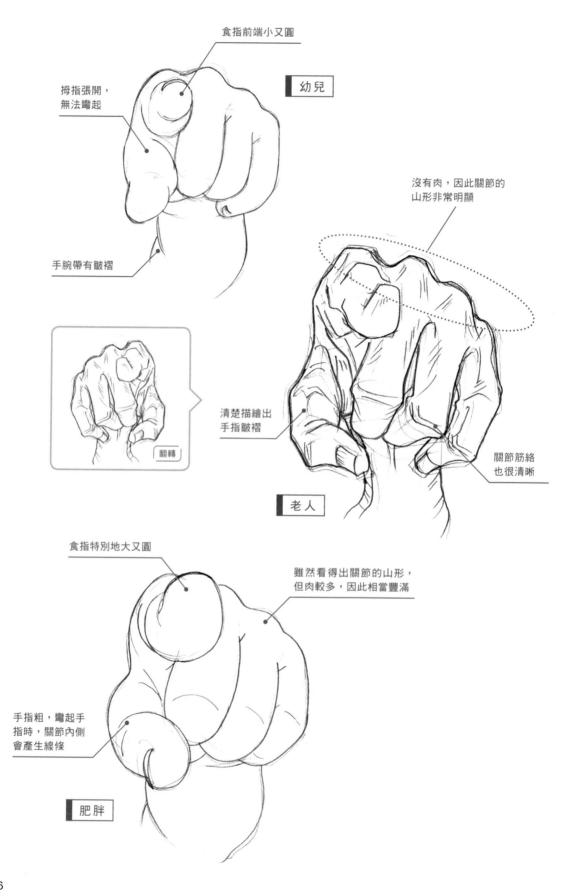

食指前端小又圓

拇指張開，
無法彎起

手腕帶有皺褶

幼兒

沒有肉，因此關節的
山形非常明顯

翻轉

清楚描繪出
手指皺褶

老人

關節筋絡
也很清晰

食指特別地大又圓

雖然看得出關節的山形，
但肉較多，因此相當豐滿

手指粗，彎起手
指時，關節內側
會產生線條

肥胖

各種造型

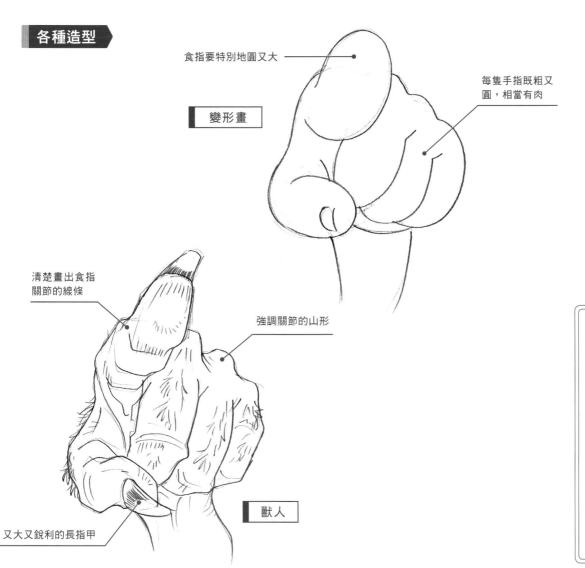

食指要特別地圓又大

變形畫

每隻手指既粗又圓，相當有肉

清楚畫出食指關節的線條

強調關節的山形

又大又銳利的長指甲

獸人

COLUMN

透視的效果

　　我在說明手指動作的時候，寫道「掌握透視效果」。所謂透視（Perspective），便是指遠近畫法。簡單來說，就是畫出「距離愈遠的物體看起來愈小」的感覺。用說的很簡單，不過實際下筆時卻相當有難度。

　　若問到為何要將正面的手指動作加入透視效果，其實這樣能夠降低呈現上的難度。就算沒有加入透視效果，雖然還是能畫出像右圖一樣的作品，但「手指動作」的氛圍就會較顯薄弱。各位不妨參考這裡的範例，思考呈現手指透視效果時，必須掌握的訣竅，同時牢記想要呈現什麼。

05 持細物

這是隻用食指拿細物的手，指尖會施力。由於物品沒有很重，是以手指取得平衡的狀態，因此描繪時必須充分掌握物品與手的角度。另也須注意與手腕間的角度。

各種人物的手

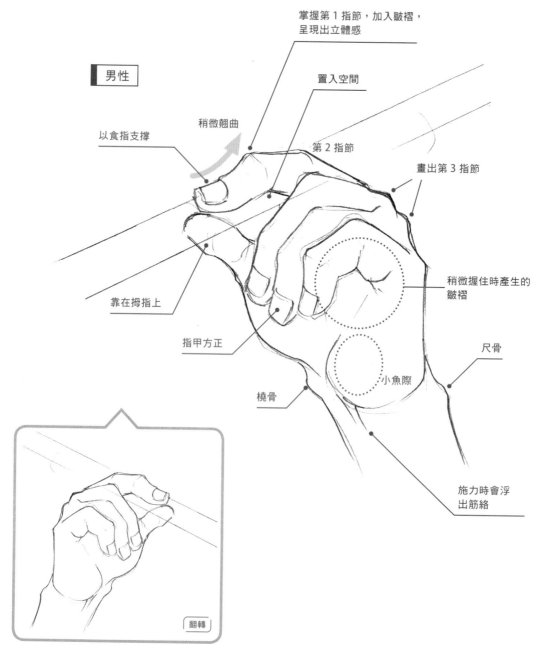

掌握第 1 指節，加入皺褶，呈現出立體感

置入空間

男性

稍微翹曲

以食指支撐

第 2 指節

畫出第 3 指節

靠在拇指上

稍微握住時產生的皺褶

指甲方正

尺骨

小魚際

橈骨

施力時會浮出筋絡

翻轉

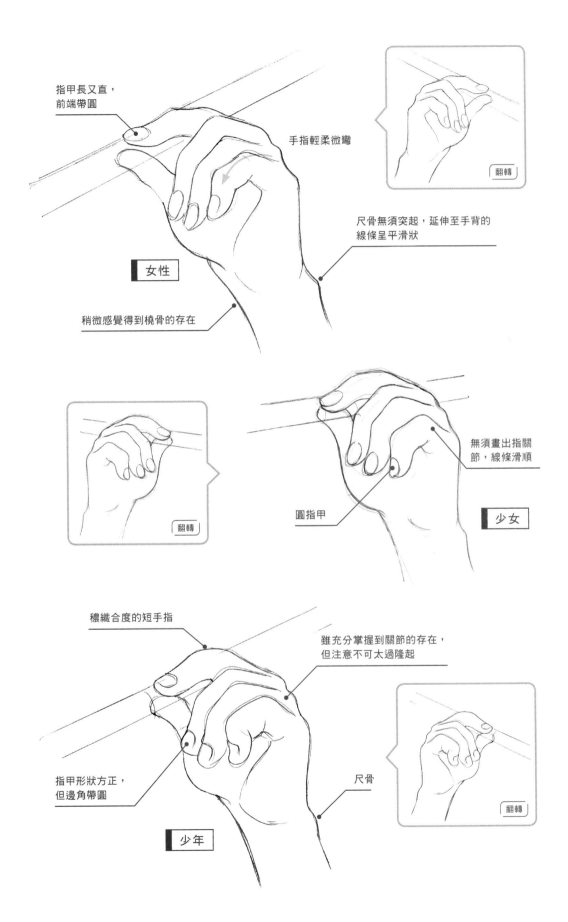

指甲長又直，
前端帶圓

手指輕柔微彎

尺骨無須突起，延伸至手背的
線條呈平滑狀

女性

稍微感覺得到橈骨的存在

翻轉

無須畫出指關
節，線條滑順

圓指甲

少女

穠纖合度的短手指

雖充分掌握到關節的存在，
但注意不可太過隆起

指甲形狀方正，
但邊角帶圓

尺骨

翻轉

少年

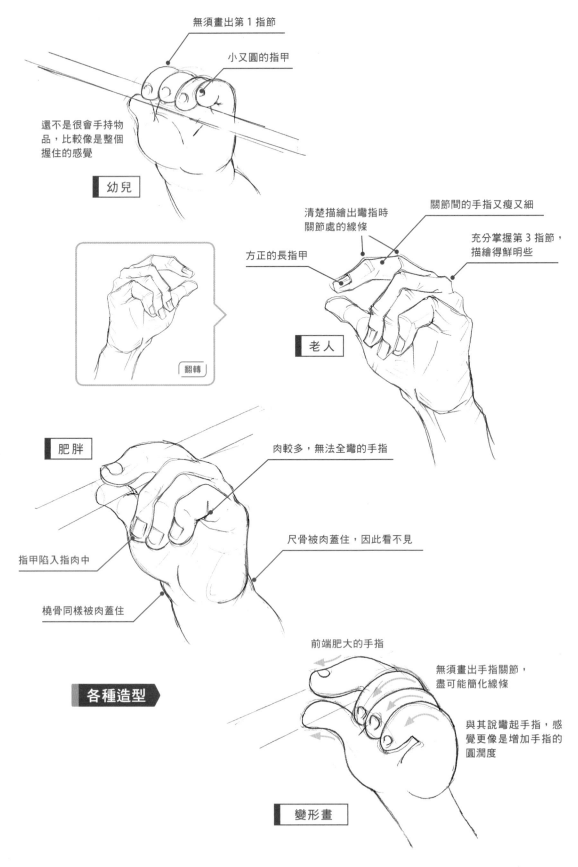

無須畫出第 1 指節

小又圓的指甲

還不是很會手持物品，比較像是整個握住的感覺

幼兒

清楚描繪出彎指時關節處的線條

關節間的手指又瘦又細

方正的長指甲

充分掌握第 3 指節，描繪得鮮明些

翻轉

老人

肥胖

肉較多，無法全彎的手指

指甲陷入指肉中

尺骨被肉蓋住，因此看不見

橈骨同樣被肉蓋住

各種造型

前端肥大的手指

無須畫出手指關節，盡可能簡化線條

與其說彎起手指，感覺更像是增加手指的圓潤度

變形畫

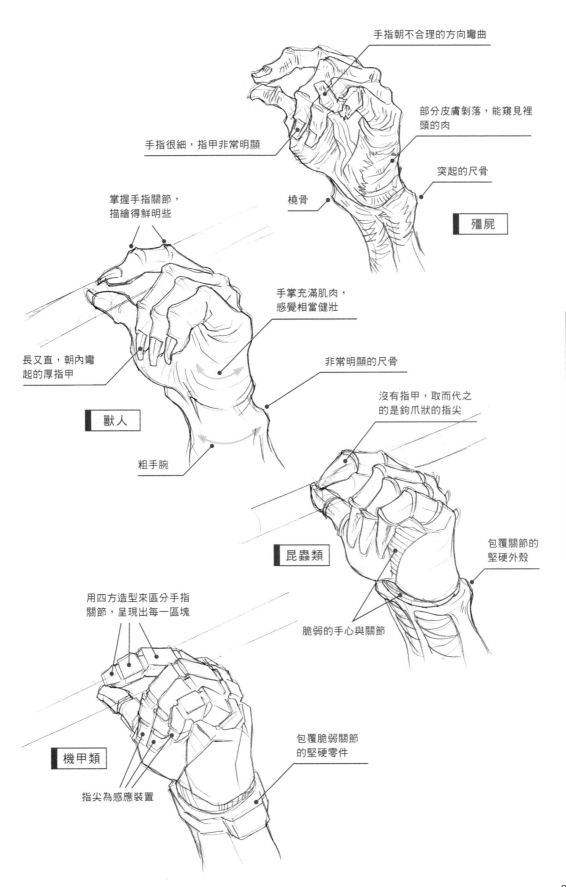

手指朝不合理的方向彎曲

部分皮膚剝落，能窺見裡頭的肉

手指很細，指甲非常明顯

突起的尺骨

掌握手指關節，描繪得鮮明些

橈骨

殭屍

手掌充滿肌肉，感覺相當健壯

長又直，朝內彎起的厚指甲

非常明顯的尺骨

獸人

沒有指甲，取而代之的是鉤爪狀的指尖

粗手腕

昆蟲類

包覆關節的堅硬外殼

用四方造型來區分手指關節，呈現出每一區塊

脆弱的手心與關節

機甲類

包覆脆弱關節的堅硬零件

指尖為感應裝置

06 持粗物

這是隻使用所有手指，拿粗物的手。絕大部分的手都會被
遮住，掌握遮住的部分反而更加重要。拇指張開的方式與
平常不同，務必謹慎地勾勒出形狀。

基本重點

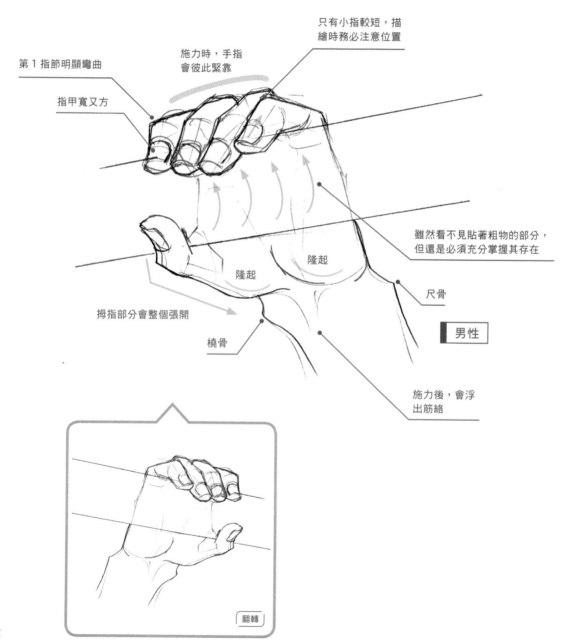

只有小指較短，描
繪時務必注意位置

施力時，手指
會彼此緊靠

第 1 指節明顯彎曲

指甲寬又方

雖然看不見貼著粗物的部分，
但還是必須充分掌握其存在

隆起

隆起

尺骨

拇指部分會整個張開

橈骨

男性

施力後，會浮
出筋絡

翻轉

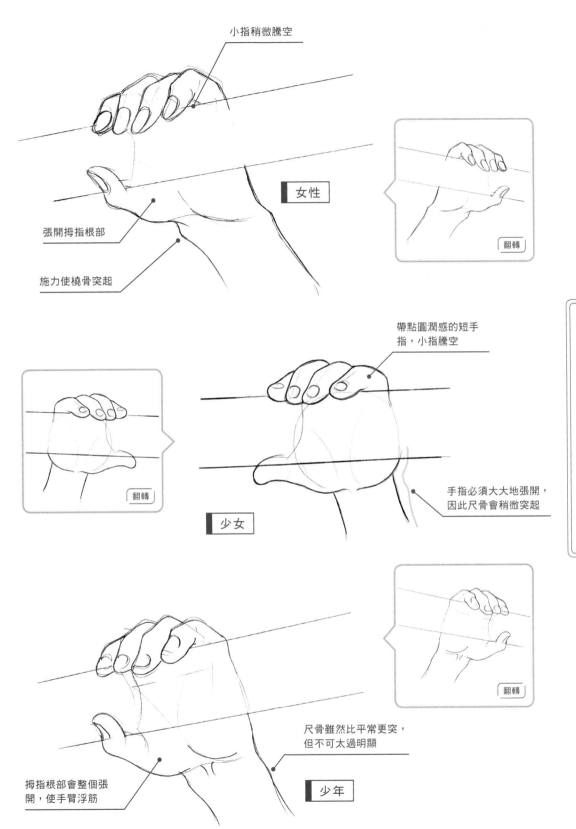

小指稍微騰空

女性

張開拇指根部

施力使橈骨突起

翻轉

帶點圓潤感的短手指，小指騰空

手指必須大大地張開，因此尺骨會稍微突起

少女

翻轉

拇指根部會整個張開，使手臂浮筋

尺骨雖然比平常更突，但不可太過明顯

少年

翻轉

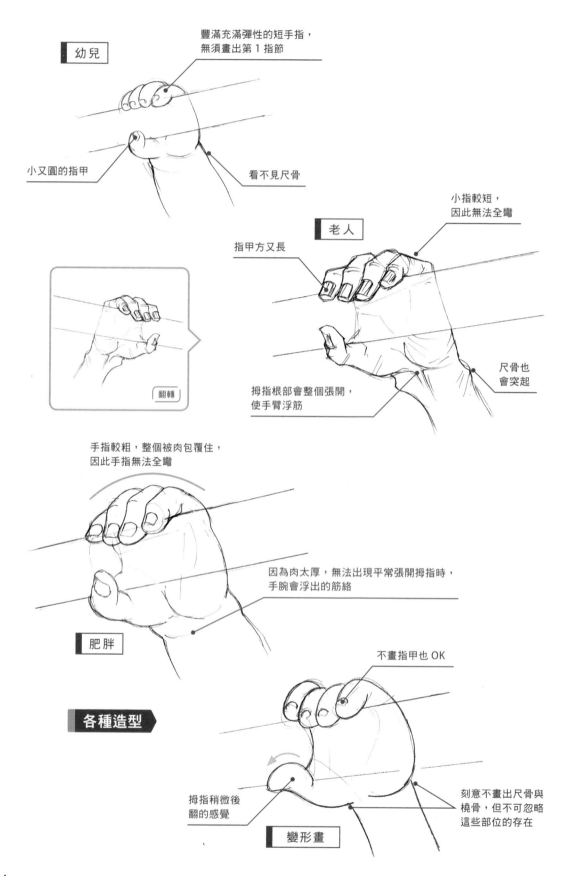

幼兒

豐滿充滿彈性的短手指，
無須畫出第 1 指節

小又圓的指甲

看不見尺骨

翻轉

老人

小指較短，
因此無法全彎

指甲方又長

拇指根部會整個張開，
使手臂浮筋

尺骨也
會突起

手指較粗，整個被肉包覆住，
因此手指無法全彎

因為肉太厚，無法出現平常張開拇指時，
手腕會浮出的筋絡

肥胖

各種造型

不畫指甲也 OK

拇指稍微後
翻的感覺

變形畫

刻意不畫出尺骨與
橈骨，但不可忽略
這些部位的存在

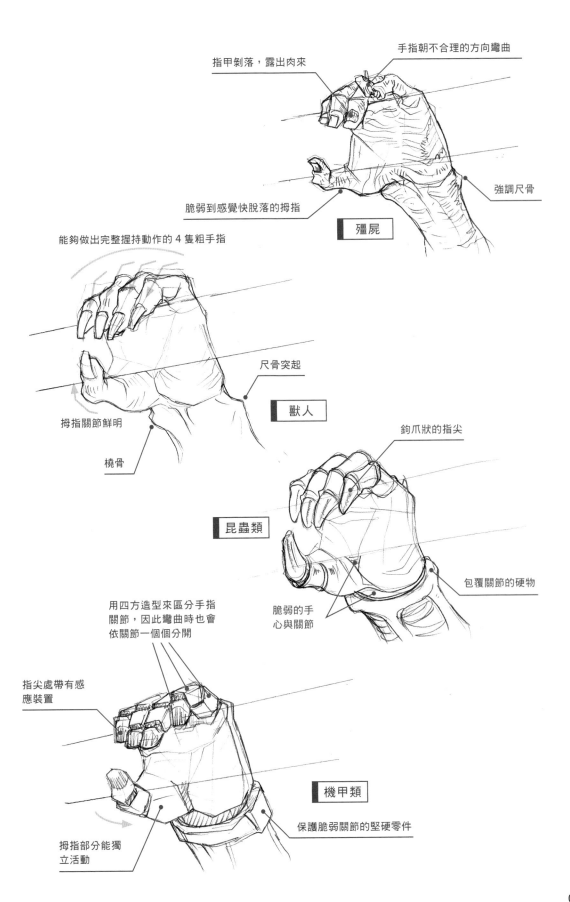

手指朝不合理的方向彎曲

指甲剝落，露出肉來

強調尺骨

脆弱到感覺快脫落的拇指

殭屍

能夠做出完整握持動作的 4 隻粗手指

尺骨突起

獸人

拇指關節鮮明

橈骨

鉤爪狀的指尖

昆蟲類

包覆關節的硬物

用四方造型來區分手指
關節，因此彎曲時也會
依關節一個個分開

脆弱的手
心與關節

指尖處帶有感
應裝置

機甲類

拇指部分能獨
立活動

保護脆弱關節的堅硬零件

07 捏 I

這是捏著某種物品時的動作。拇指呈現上難度較高,敬請各位多加研究。重要的是,只有拇指動的方向會與其他 4 指不同,且拇指與食指必須施力。

人的手 ～可看見拇指～

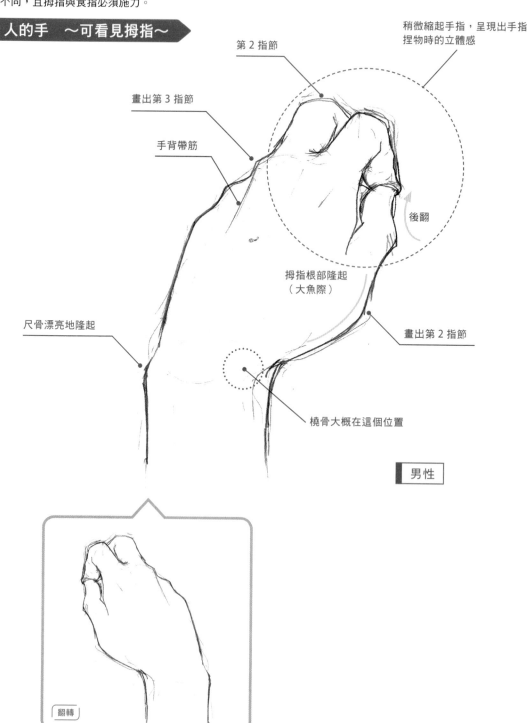

第 2 指節

稍微縮起手指,呈現出手指捏物時的立體感

畫出第 3 指節

手背帶筋

後翻

拇指根部隆起
(大魚際)

尺骨漂亮地隆起

畫出第 2 指節

橈骨大概在這個位置

男性

翻轉

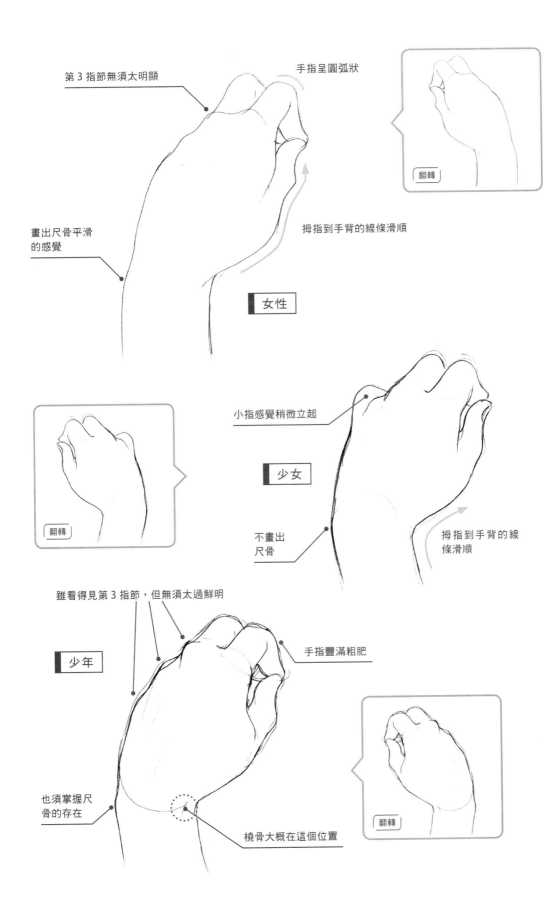

第 3 指節無須太明顯

手指呈圓弧狀

翻轉

畫出尺骨平滑
的感覺

拇指到手背的線條滑順

女性

小指感覺稍微立起

翻轉

少女

不畫出
尺骨

拇指到手背的線
條滑順

雖看得見第 3 指節，但無須太過鮮明

少年

手指豐滿粗肥

也須掌握尺
骨的存在

翻轉

橈骨大概在這個位置

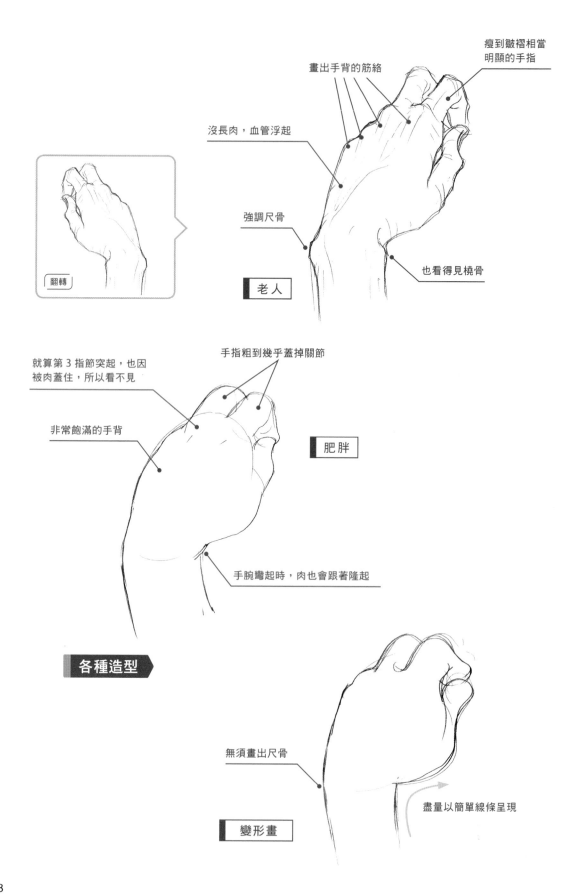

瘦到皺褶相當
明顯的手指

畫出手背的筋絡

沒長肉，血管浮起

強調尺骨

也看得見橈骨

翻轉

老人

就算第 3 指節突起，也因
被肉蓋住，所以看不見

手指粗到幾乎蓋掉關節

非常飽滿的手背

肥胖

手腕彎起時，肉也會跟著隆起

各種造型

無須畫出尺骨

盡量以簡單線條呈現

變形畫

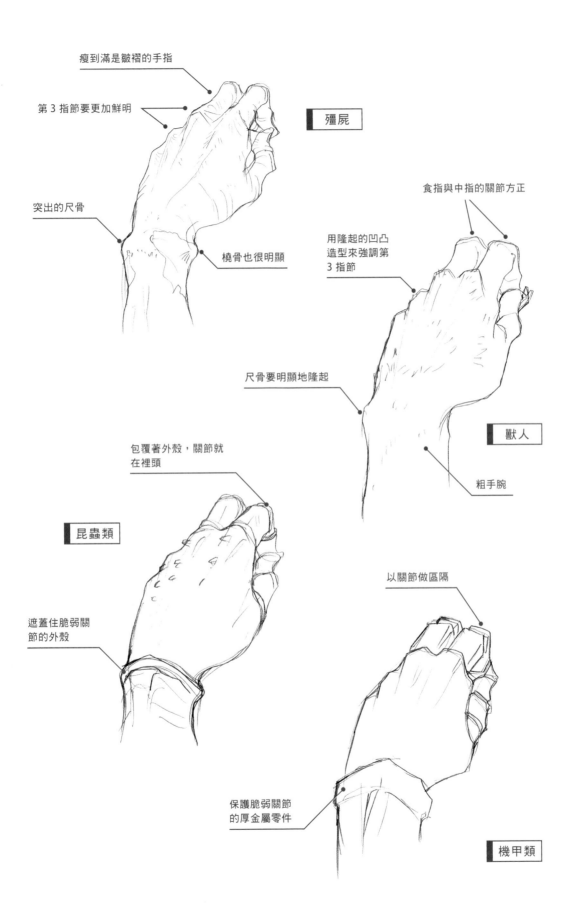

瘦到滿是皺褶的手指

第 3 指節要更加鮮明

殭屍

食指與中指的關節方正

突出的尺骨

用隆起的凹凸
造型來強調第
3 指節

橈骨也很明顯

尺骨要明顯地隆起

獸人

粗手腕

包覆著外殼，關節就
在裡頭

昆蟲類

以關節做區隔

遮蓋住脆弱關
節的外殼

保護脆弱關節
的厚金屬零件

機甲類

08 捏 II

少了拇指就無法做出捏物的動作。就算拇指被擋住
看不見時，捏物還是會讓拇指根部隆起。描繪時務
必掌握隆起處的呈現。

人的手 ～看不見拇指～

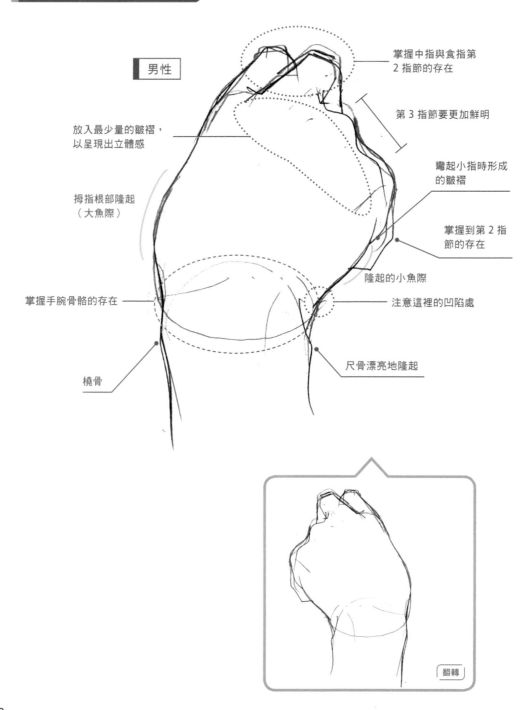

男性

放入最少量的皺褶，
以呈現出立體感

拇指根部隆起
（大魚際）

掌握手腕骨骼的存在

橈骨

掌握中指與食指第
2 指節的存在

第 3 指節要更加鮮明

彎起小指時形成
的皺褶

掌握到第 2 指
節的存在

隆起的小魚際

注意這裡的凹陷處

尺骨漂亮地隆起

翻轉

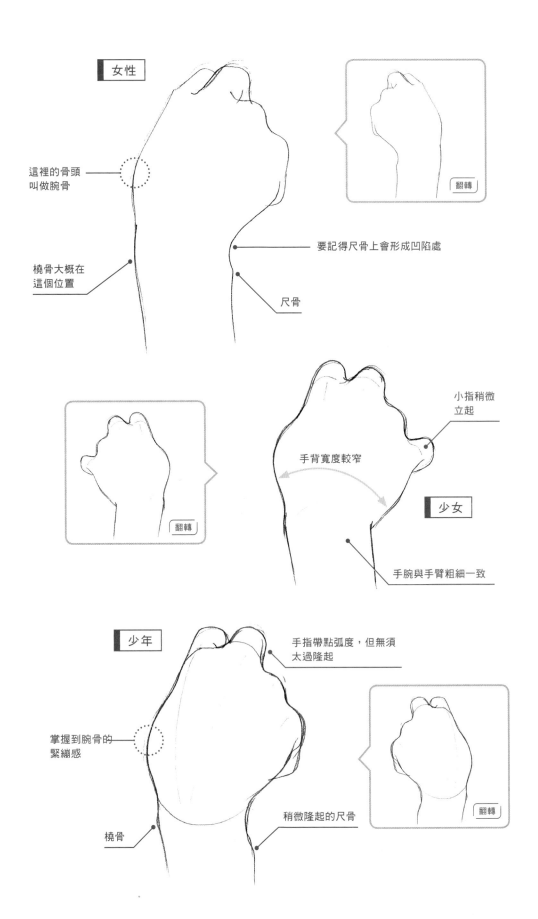

女性

這裡的骨頭
叫做腕骨

橈骨大概在
這個位置

要記得尺骨上會形成凹陷處

尺骨

翻轉

小指稍微
立起

手背寬度較窄

少女

手腕與手臂粗細一致

翻轉

少年

手指帶點弧度，但無須
太過隆起

掌握到腕骨的
緊繃感

橈骨

稍微隆起的尺骨

翻轉

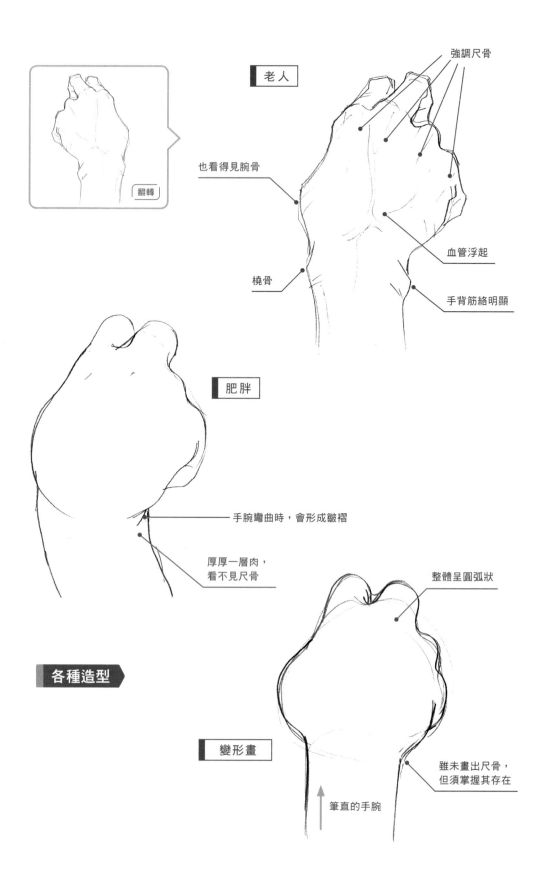

老人

強調尺骨

也看得見腕骨

橈骨

血管浮起

手背筋絡明顯

翻轉

肥胖

手腕彎曲時，會形成皺褶

厚厚一層肉，
看不見尺骨

各種造型

整體呈圓弧狀

變形畫

雖未畫出尺骨，
但須掌握其存在

筆直的手腕

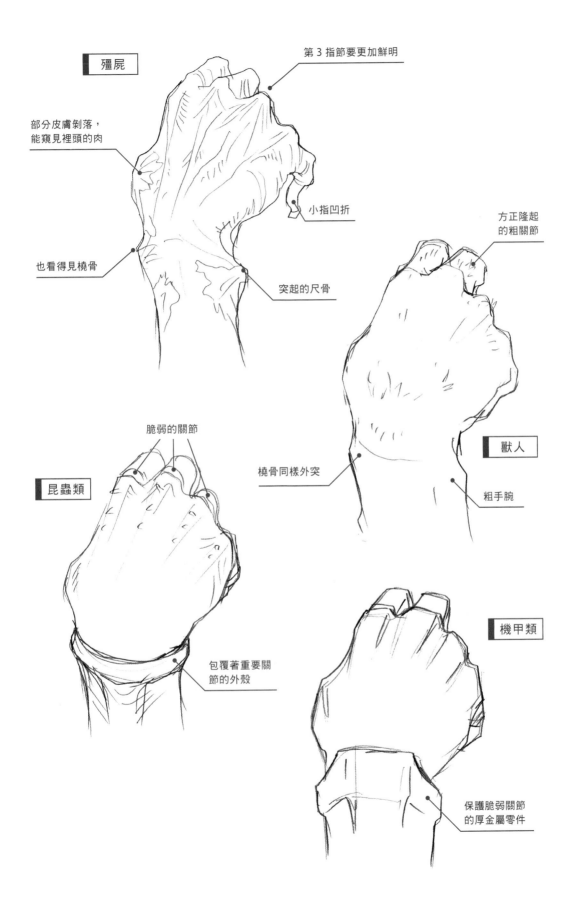

殭屍

第 3 指節要更加鮮明

部分皮膚剝落，
能窺見裡頭的肉

小指凹折

方正隆起
的粗關節

也看得見橈骨

突起的尺骨

昆蟲類

脆弱的關節

橈骨同樣外突

獸人

粗手腕

包覆著重要關
節的外殼

機甲類

保護脆弱關節
的厚金屬零件

09 捏 III

在「捏」的章節裡，最後要來介紹從正面角度捏物時的手。手腕的位置在這裡非常重要。拇指的位置會比手腕更外突，因此描繪時務必充分觀察手與手腕。

人的手 ～正面角度～

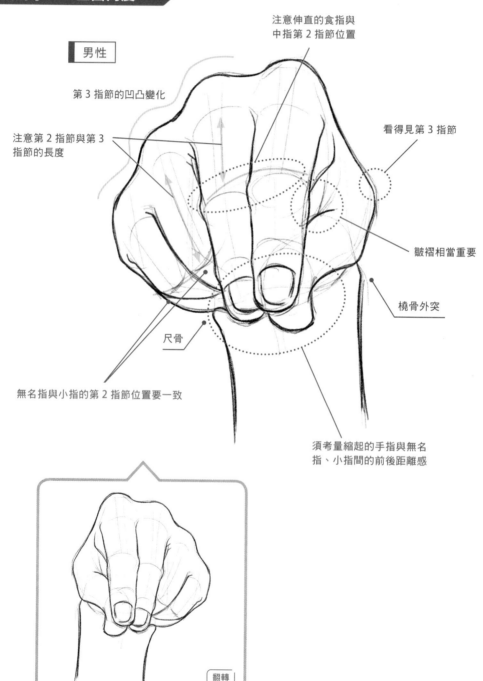

注意伸直的食指與中指第 2 指節位置

第 3 指節的凹凸變化

男性

注意第 2 指節與第 3 指節的長度

看得見第 3 指節

皺褶相當重要

橈骨外突

尺骨

無名指與小指的第 2 指節位置要一致

須考量縮起的手指與無名指、小指間的前後距離感

翻轉

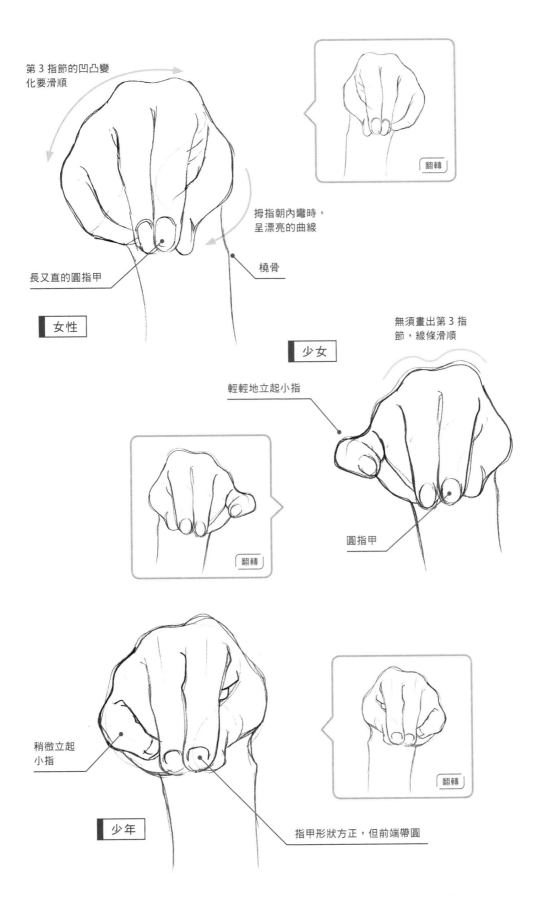

第 3 指節的凹凸變
化要滑順

拇指朝內彎時，
呈漂亮的曲線

橈骨

長又直的圓指甲

女性

翻轉

無須畫出第 3 指
節，線條滑順

輕輕地立起小指

少女

翻轉

圓指甲

稍微立起
小指

少年

翻轉

指甲形狀方正，但前端帶圓

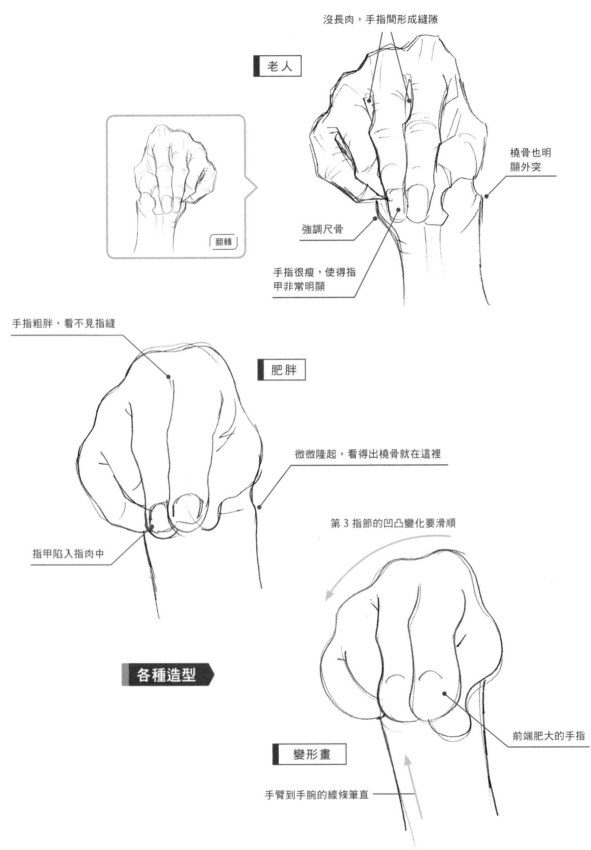

沒長肉，手指間形成縫隙

老人

翻轉

橈骨也明顯外突

強調尺骨

手指很瘦，使得指甲非常明顯

手指粗胖，看不見指縫

肥胖

微微隆起，看得出橈骨就在這裡

指甲陷入指肉中

第 3 指節的凹凸變化要滑順

各種造型

前端肥大的手指

變形畫

手臂到手腕的線條筆直

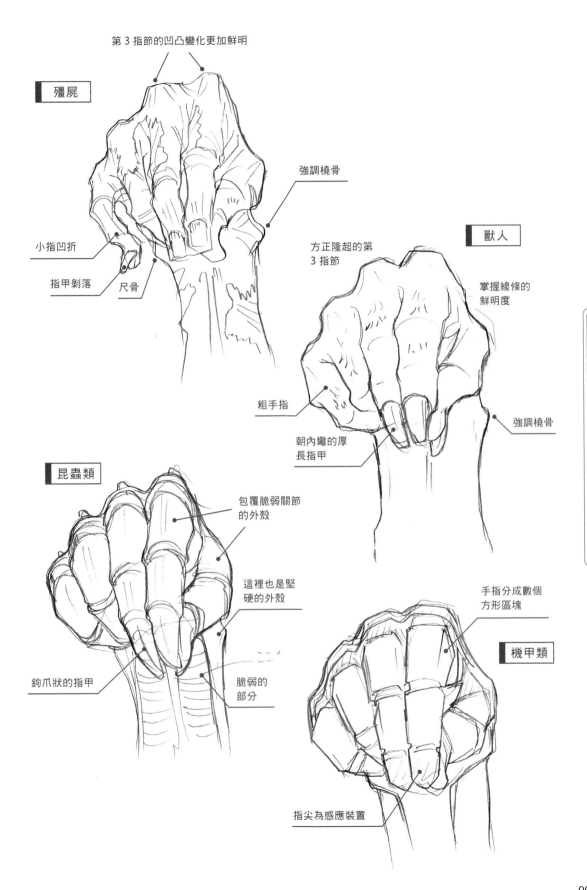

第 3 指節的凹凸變化更加鮮明

殭屍

小指凹折

指甲剝落

尺骨

強調橈骨

方正隆起的第 3 指節

粗手指

朝內彎的厚長指甲

獸人

掌握線條的鮮明度

強調橈骨

昆蟲類

包覆脆弱關節的外殼

這裡也是堅硬的外殼

鉤爪狀的指甲

脆弱的部分

手指分成數個方形區塊

機甲類

指尖為感應裝置

10 拿杯子 I

試著描繪看看手拿透明杯的作品。這時必須打開拇指與食指，固定杯子。只要學會如何確實畫出杯子後方的部分，就能描繪出握杯時，手被杯子遮蓋住的作品。

人的手 ～玻璃杯～

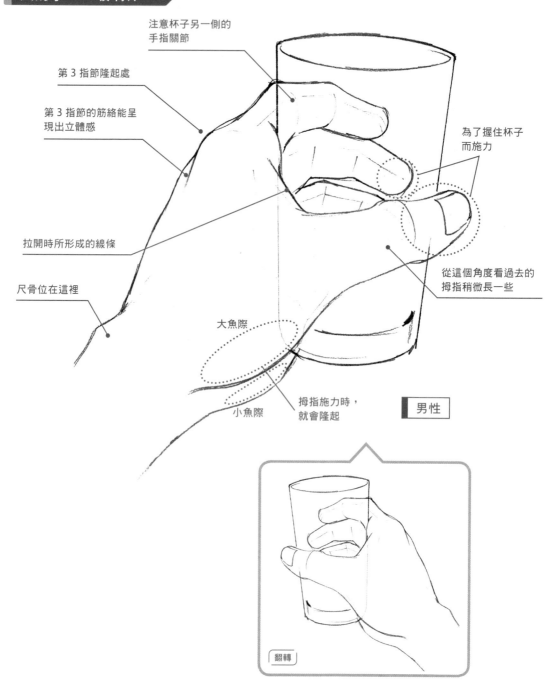

注意杯子另一側的手指關節

第 3 指節隆起處

第 3 指節的筋絡能呈現出立體感

為了握住杯子而施力

拉開時所形成的線條

尺骨位在這裡

從這個角度看過去的拇指稍微長一些

大魚際

小魚際

拇指施力時，就會隆起

男性

翻轉

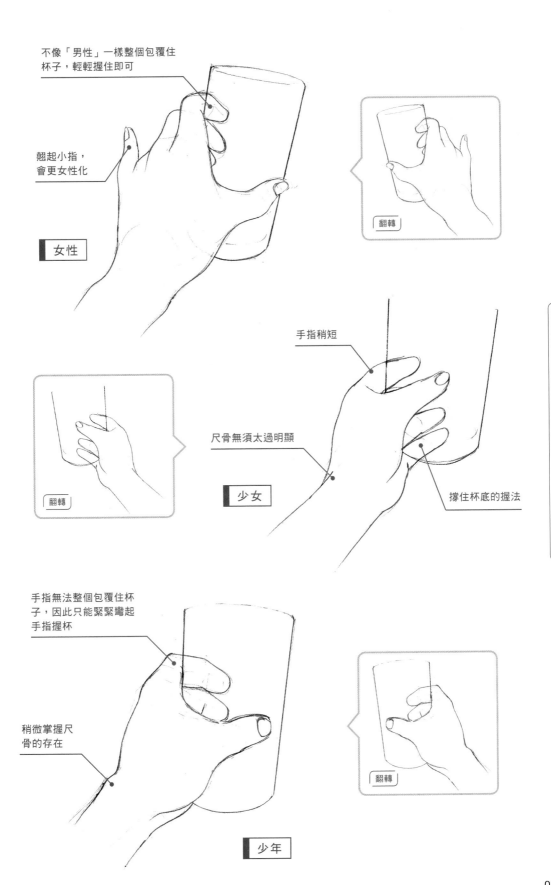

不像「男性」一樣整個包覆住
杯子，輕輕握住即可

翹起小指，
會更女性化

女性

翻轉

手指稍短

尺骨無須太過明顯

少女

翻轉

撐住杯底的握法

手指無法整個包覆住杯
子，因此只能緊緊彎起
手指握杯

稍微掌握尺
骨的存在

翻轉

少年

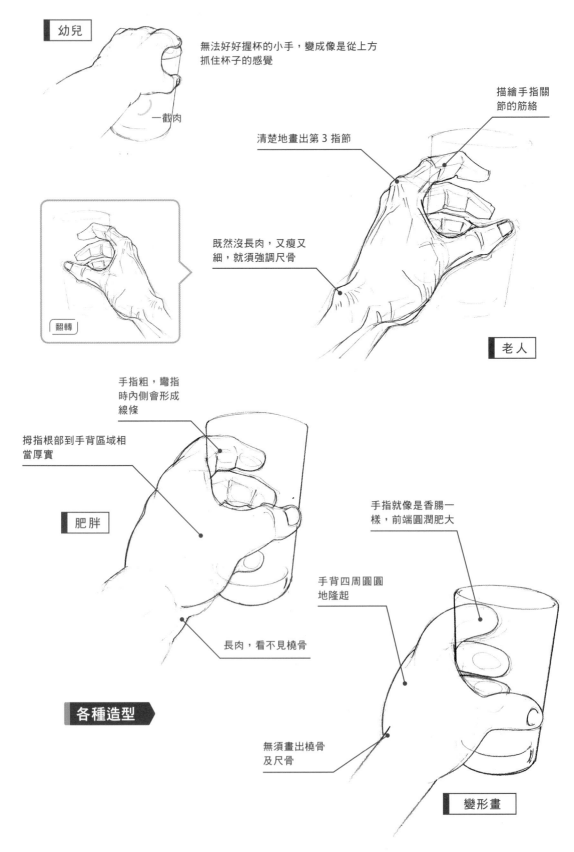

幼兒

無法好好握杯的小手,變成像是從上方抓住杯子的感覺

一截肉

描繪手指關節的筋絡

清楚地畫出第 3 指節

翻轉

既然沒長肉,又瘦又細,就須強調尺骨

老人

手指粗,彎指時內側會形成線條

拇指根部到手背區域相當厚實

肥胖

手指就像是香腸一樣,前端圓潤肥大

手背四周圓圓地隆起

長肉,看不見橈骨

各種造型

無須畫出橈骨及尺骨

變形畫

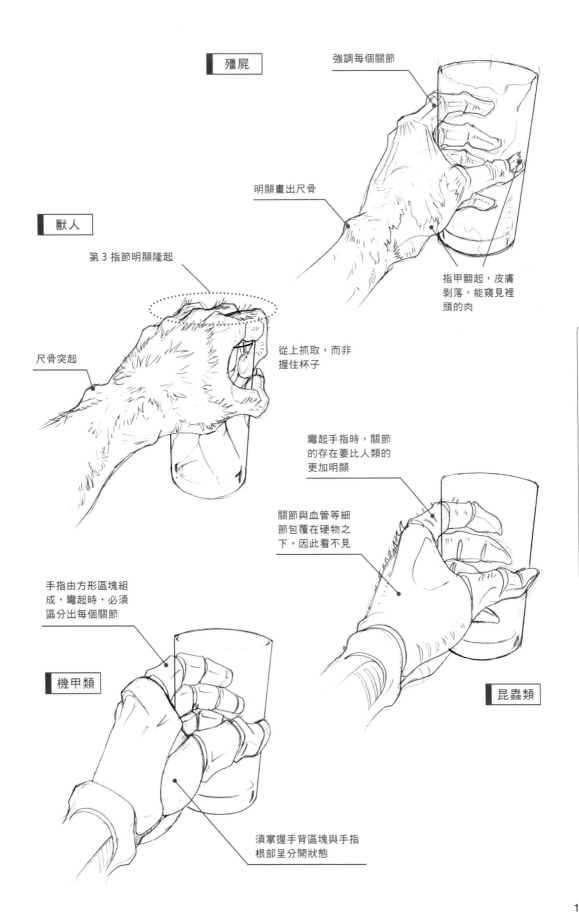

殭屍

強調每個關節

明顯畫出尺骨

指甲翻起，皮膚
剝落，能窺見裡
頭的肉

獸人

第 3 指節明顯隆起

尺骨突起

從上抓取，而非
握住杯子

彎起手指時，關節
的存在要比人類的
更加明顯

關節與血管等細
節包覆在硬物之
下，因此看不見

手指由方形區塊組
成，彎起時，必須
區分出每個關節

機甲類

昆蟲類

須掌握手背區塊與手指
根部呈分開狀態

11 拿杯子 II

接著要來挑戰附把手的杯子。不同人物會有不同握法。其實這就是所謂的呈現，每個人物都會有自己的特色，各位不妨多做嘗試。

人的手 ～把手杯～

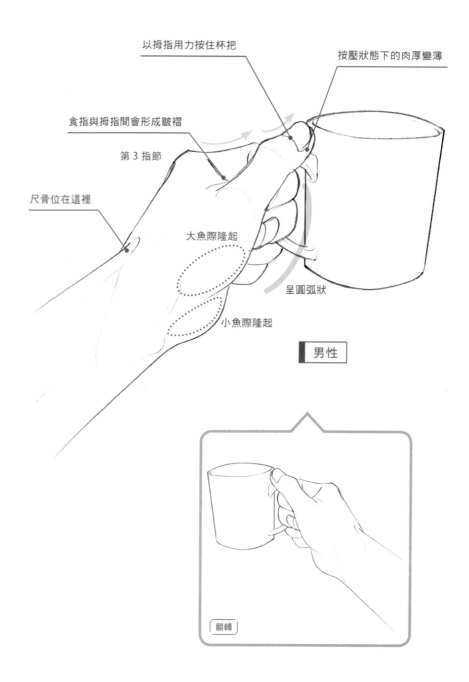

以拇指用力按住杯把

按壓狀態下的肉厚變薄

食指與拇指間會形成皺褶

第 3 指節

尺骨位在這裡

大魚際隆起

小魚際隆起

呈圓弧狀

男性

翻轉

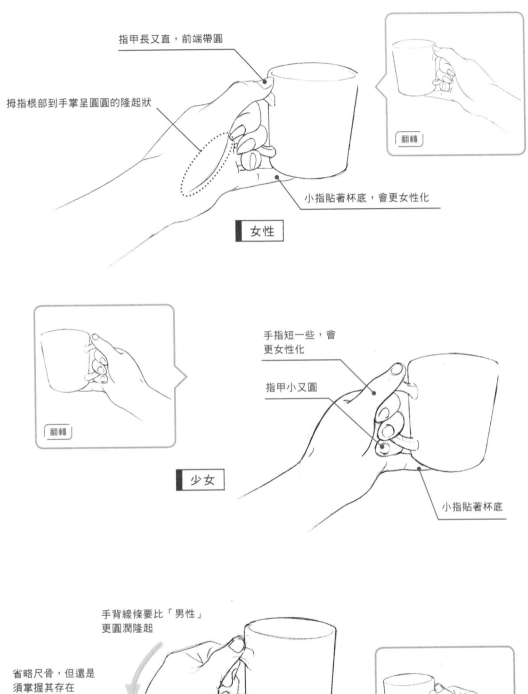

指甲長又直，前端帶圓

拇指根部到手掌呈圓圓的隆起狀

小指貼著杯底，會更女性化

翻轉

女性

翻轉

手指短一些，會更女性化

指甲小又圓

少女

小指貼著杯底

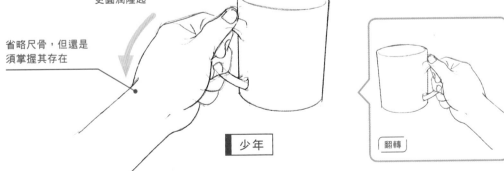

手背線條要比「男性」更圓潤隆起

省略尺骨，但還是須掌握其存在

少年

翻轉

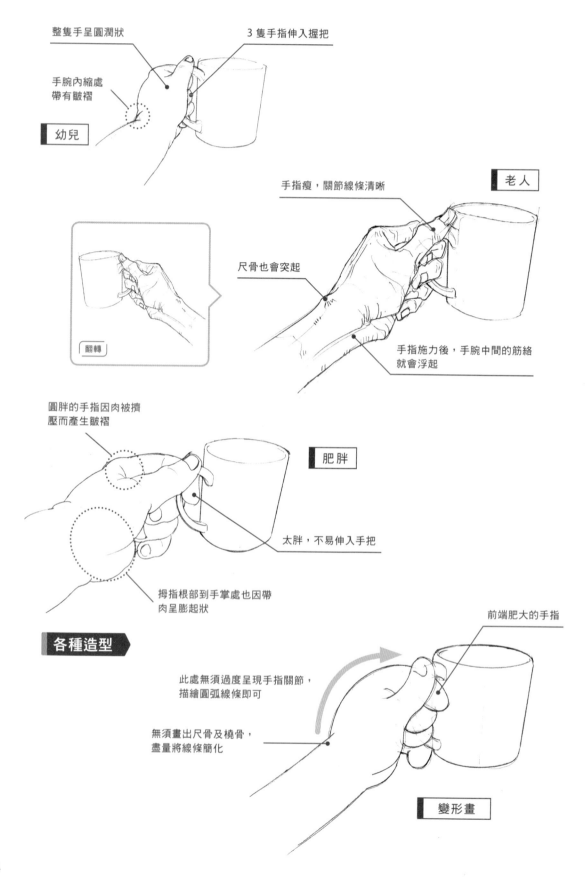

整隻手呈圓潤狀

3隻手指伸入握把

手腕內縮處
帶有皺褶

幼兒

老人

手指瘦，關節線條清晰

尺骨也會突起

翻轉

手指施力後，手腕中間的筋絡
就會浮起

圓胖的手指因肉被擠
壓而產生皺褶

肥胖

太胖，不易伸入手把

拇指根部到手掌處也因帶
肉呈膨起狀

各種造型

前端肥大的手指

此處無須過度呈現手指關節，
描繪圓弧線條即可

無須畫出尺骨及橈骨，
盡量將線條簡化

變形畫

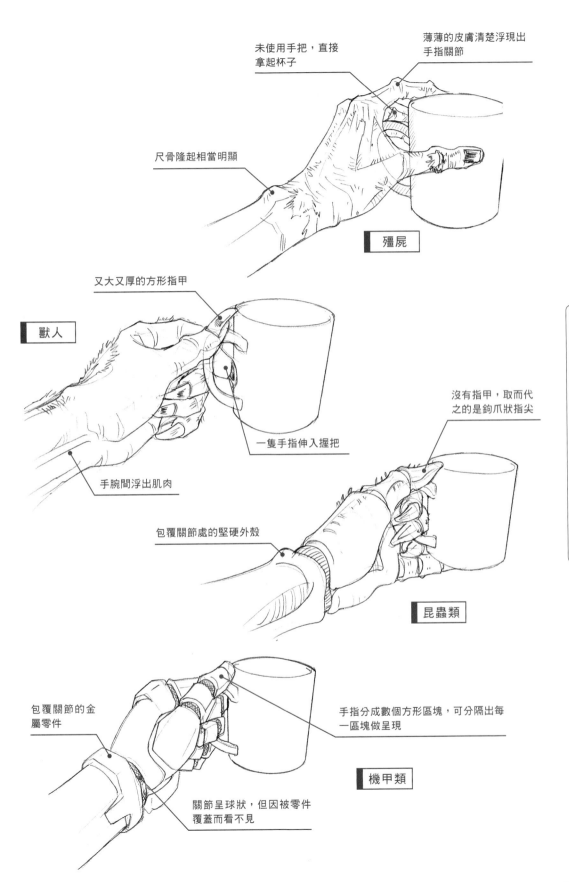

未使用手把，直接
拿起杯子

薄薄的皮膚清楚浮現出
手指關節

尺骨隆起相當明顯

殭屍

又大又厚的方形指甲

獸人

一隻手指伸入握把

手腕間浮出肌肉

沒有指甲，取而代
之的是鉤爪狀指尖

包覆關節處的堅硬外殼

昆蟲類

包覆關節的金
屬零件

手指分成數個方形區塊，可分隔出每
一區塊做呈現

機甲類

關節呈球狀，但因被零件
覆蓋而看不見

12 揪住

「揪住」是像老鷹在捕捉獵物一樣，很粗魯地將手張大抓物，這裡就來練習看看緊揪床單的常見情景。手雖然並未大大地張開，但手指用力，所有手指都朝中間同一處收起。

各種人物的手

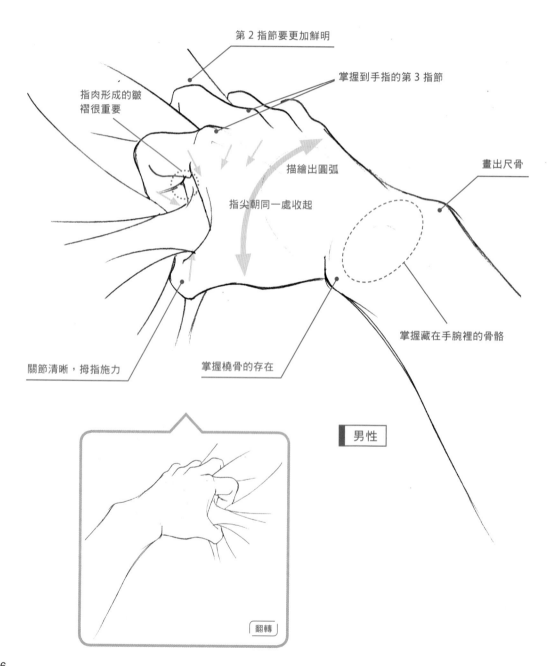

第 2 指節要更加鮮明

掌握到手指的第 3 指節

指肉形成的皺褶很重要

描繪出圓弧

畫出尺骨

指尖朝同一處收起

掌握藏在手腕裡的骨骼

關節清晰，拇指施力

掌握橈骨的存在

男性

翻轉

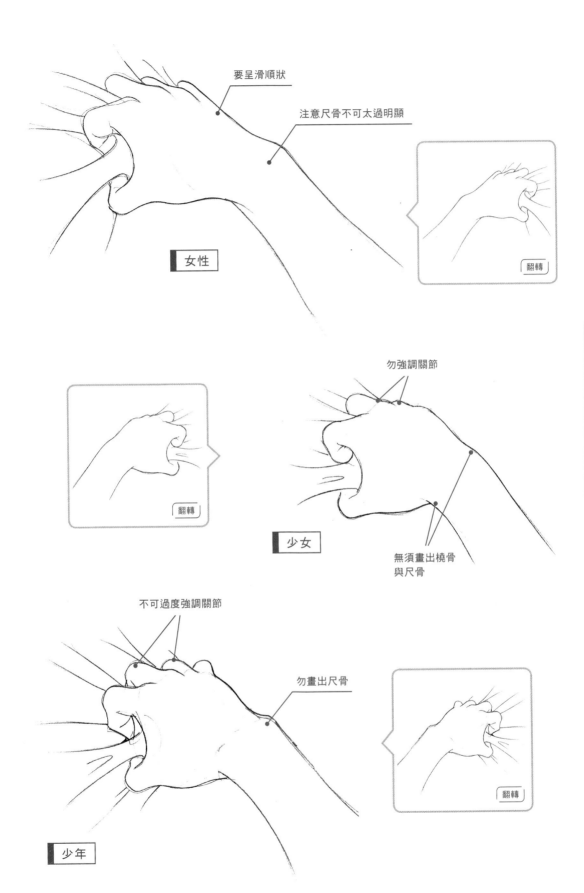

要呈滑順狀

注意尺骨不可太過明顯

女性

翻轉

勿強調關節

少女

無須畫出橈骨
與尺骨

翻轉

不可過度強調關節

勿畫出尺骨

少年

翻轉

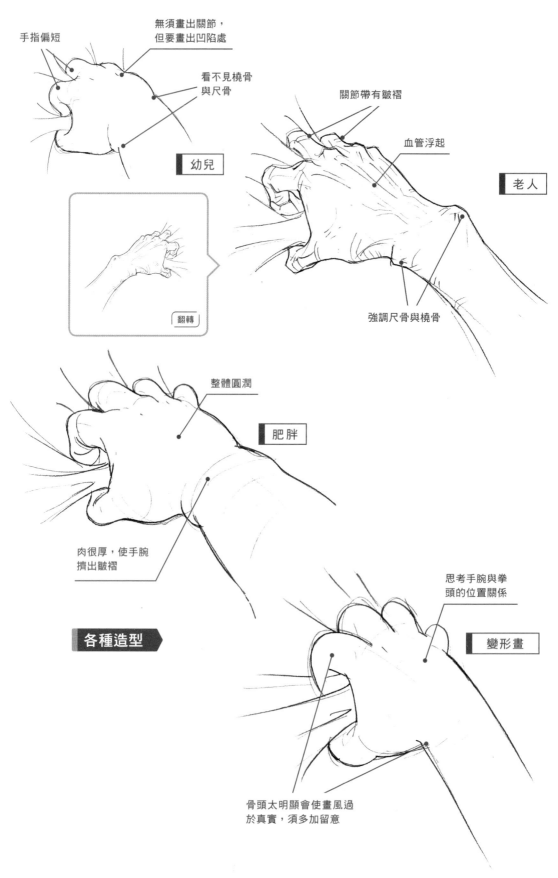

手指偏短

無須畫出關節，
但要畫出凹陷處

看不見橈骨
與尺骨

幼兒

翻轉

關節帶有皺褶

血管浮起

老人

強調尺骨與橈骨

整體圓潤

肥胖

肉很厚，使手腕
擠出皺褶

各種造型

思考手腕與拳
頭的位置關係

變形畫

骨頭太明顯會使畫風過
於真實，須多加留意

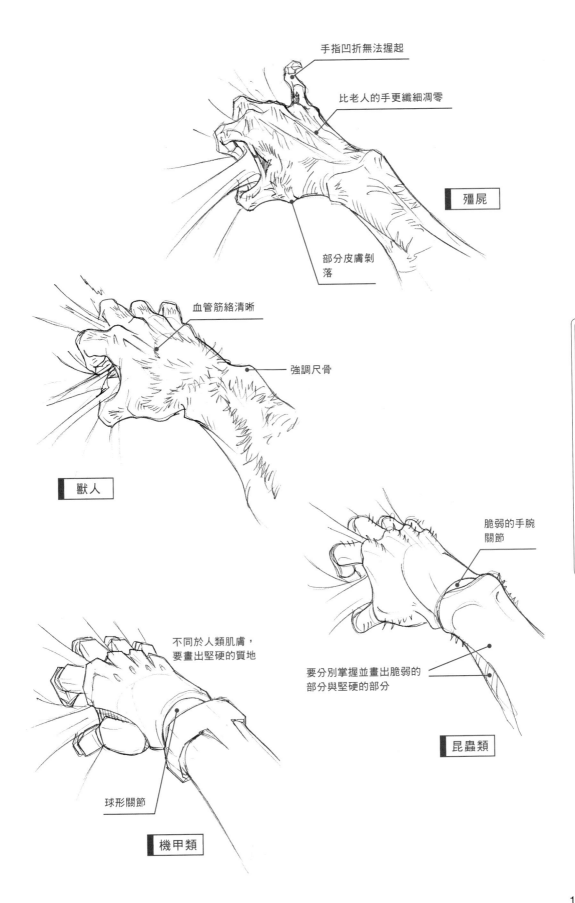

手指凹折無法握起

比老人的手更纖細凋零

殭屍

部分皮膚剝落

血管筋絡清晰

強調尺骨

獸人

脆弱的手腕關節

不同於人類肌膚，要畫出堅硬的質地

要分別掌握並畫出脆弱的部分與堅硬的部分

昆蟲類

球形關節

機甲類

13 手貼壁

試著描繪貼在牆壁或桌上的手。不同於猜拳時出的布，貼壁時，手臂會朝手部方向施力，因此手腕彎曲幅度會相當明顯。透過彎起的角度與皺褶深度，來呈現力道的強弱。

各種人物的手

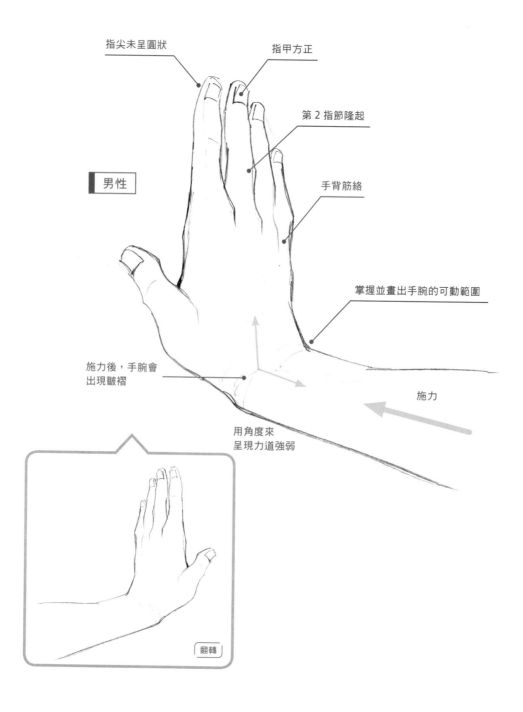

指尖未呈圓狀

指甲方正

第 2 指節隆起

手背筋絡

男性

掌握並畫出手腕的可動範圍

施力後，手腕會出現皺褶

施力

用角度來呈現力道強弱

翻轉

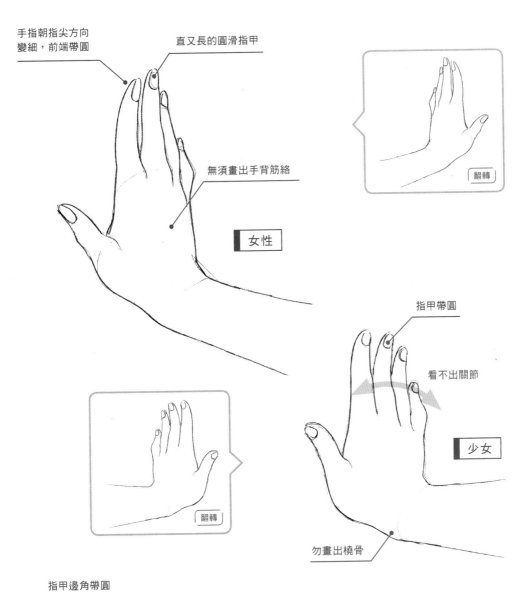

手指朝指尖方向
變細，前端帶圓

直又長的圓滑指甲

無須畫出手背筋絡

女性

翻轉

指甲帶圓

看不出關節

少女

翻轉

勿畫出橈骨

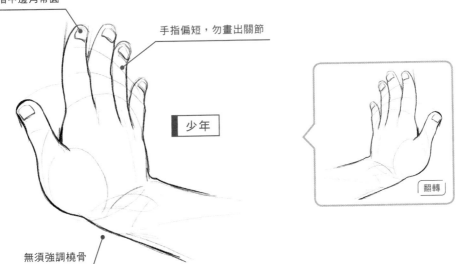

指甲邊角帶圓

手指偏短，勿畫出關節

少年

翻轉

無須強調橈骨

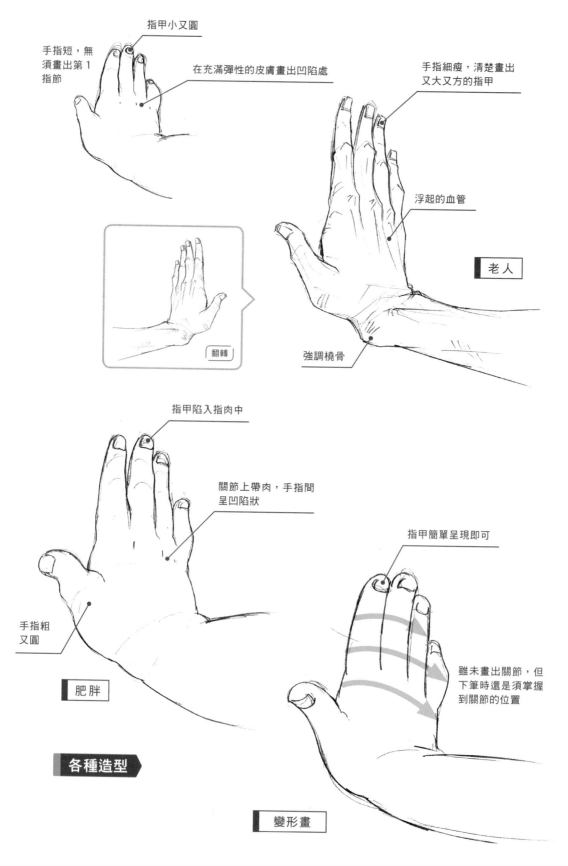

指甲小又圓

手指短，無須畫出第1指節

在充滿彈性的皮膚畫出凹陷處

手指細瘦，清楚畫出又大又方的指甲

浮起的血管

老人

翻轉

強調橈骨

指甲陷入指肉中

關節上帶肉，手指間呈凹陷狀

指甲簡單呈現即可

手指粗又圓

雖未畫出關節，但下筆時還是須掌握到關節的位置

肥胖

各種造型

變形畫

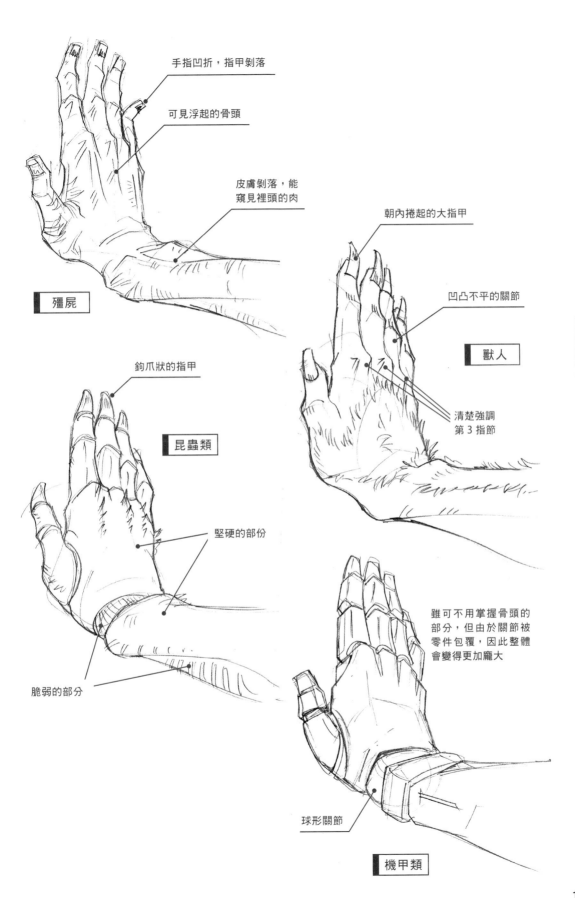

手指凹折，指甲剝落

可見浮起的骨頭

皮膚剝落，能
窺見裡頭的肉

殭屍

朝內捲起的大指甲

凹凸不平的關節

獸人

清楚強調
第 3 指節

鉤爪狀的指甲

昆蟲類

堅硬的部份

脆弱的部分

雖可不用掌握骨頭的
部分，但由於關節被
零件包覆，因此整體
會變得更加龐大

球形關節

機甲類

14 抓球

拿球的方式和握杯一樣，都能表現出該人物的特色。
這次的大小差不多像棒球一樣，無論是用 2 隻手指、
3 隻手指或是整個抓起，都能呈現出人物的既有特質。

各種人物的手

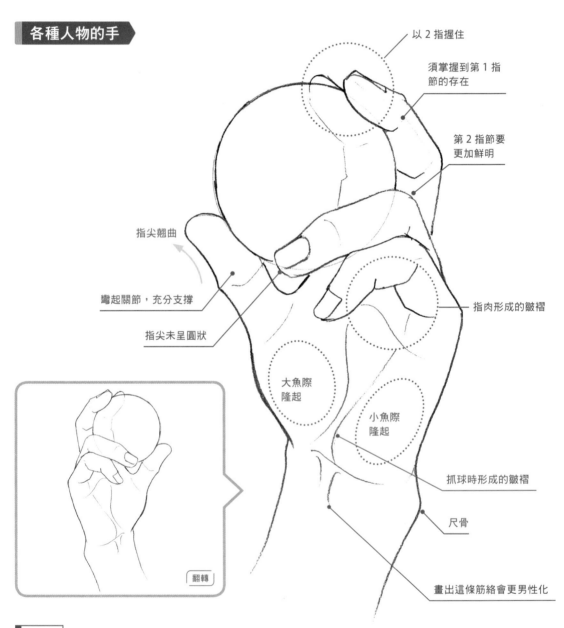

以 2 指握住

須掌握到第 1 指節的存在

第 2 指節要更加鮮明

指尖翹曲

彎起關節，充分支撐

指尖未呈圓狀

指肉形成的皺褶

大魚際隆起

小魚際隆起

抓球時形成的皺褶

尺骨

翻轉

畫出這條筋絡會更男性化

男性

男性抓住球體圓形物時，會以食指、中指及拇指握住，並以無名
指與小指支撐。施力握球時，畫出手腕上的筋絡會更顯逼真。女
性握球或握球的手較小時，則會使用到 3 隻或 4 隻手指。

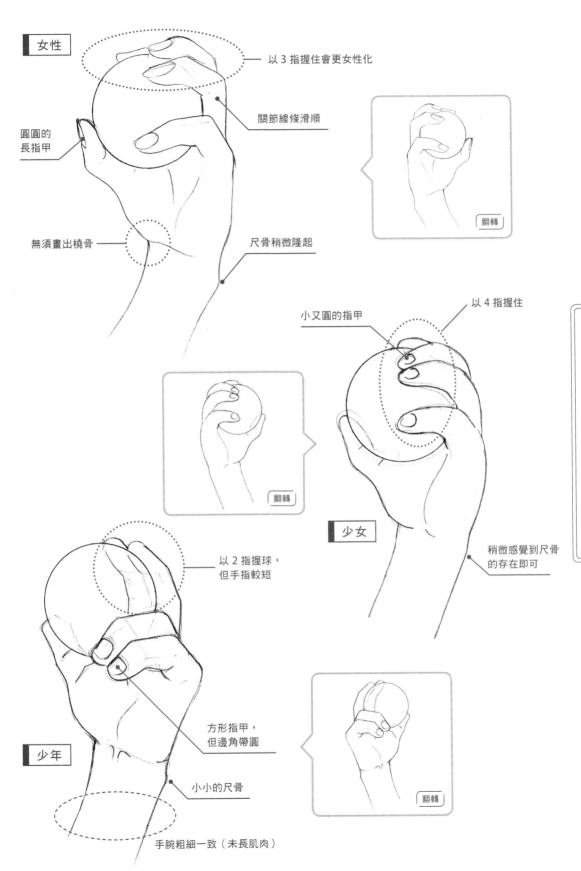

女性

以 3 指握住會更女性化

關節線條滑順

圓圓的
長指甲

無須畫出橈骨

尺骨稍微隆起

翻轉

小又圓的指甲

以 4 指握住

翻轉

少女

稍微感覺到尺骨
的存在即可

以 2 指握球，
但手指較短

方形指甲，
但邊角帶圓

少年

小小的尺骨

翻轉

手腕粗細一致（未長肌肉）

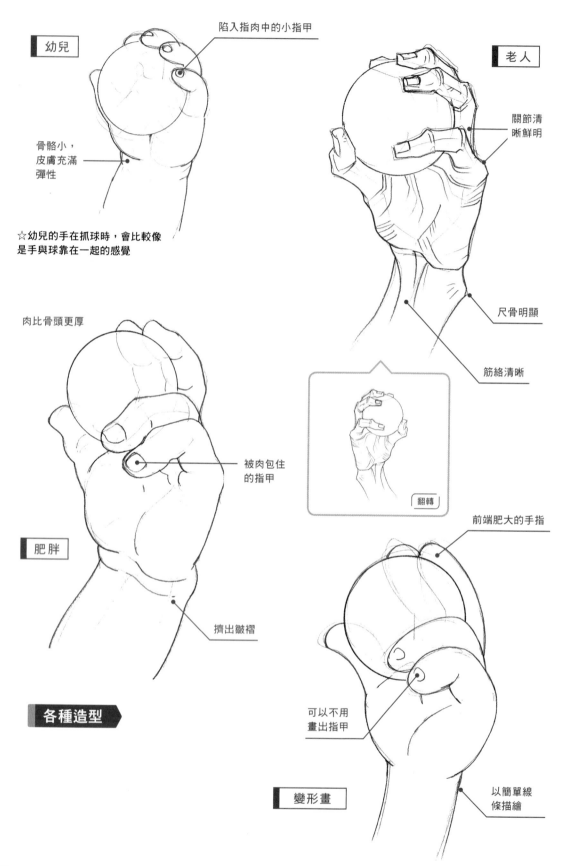

幼兒

陷入指肉中的小指甲

老人

骨骼小，
皮膚充滿
彈性

☆幼兒的手在抓球時，會比較像
是手與球靠在一起的感覺

關節清
晰鮮明

尺骨明顯

筋絡清晰

翻轉

肉比骨頭更厚

被肉包住
的指甲

肥胖

擠出皺褶

前端肥大的手指

可以不用
畫出指甲

各種造型

變形畫

以簡單線
條描繪

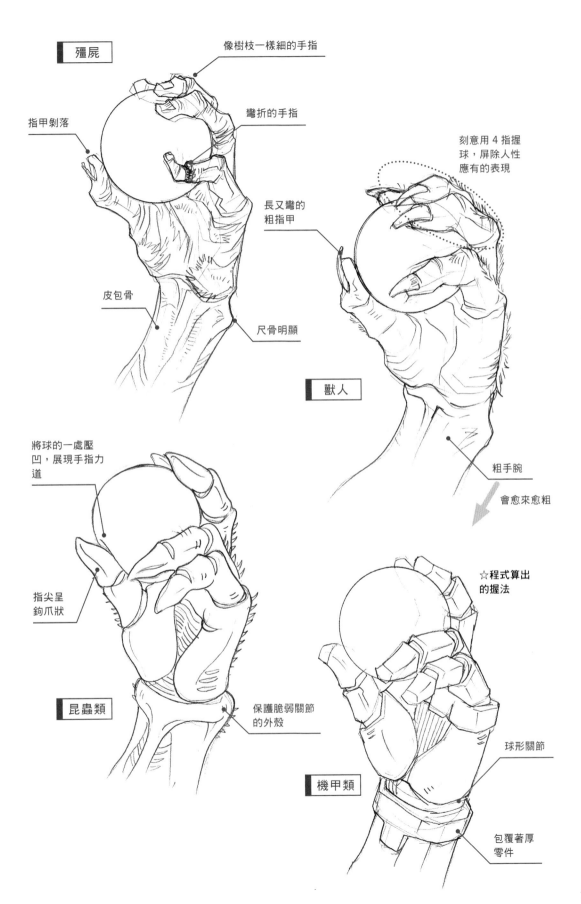

殭屍

像樹枝一樣細的手指

彎折的手指

指甲剝落

長又彎的
粗指甲

皮包骨

尺骨明顯

刻意用 4 指握
球，屏除人性
應有的表現

獸人

粗手腕

會愈來愈粗

將球的一處壓
凹，展現手指力
道

☆程式算出
的握法

指尖呈
鉤爪狀

昆蟲類

保護脆弱關節
的外殼

機甲類

球形關節

包覆著厚
零件

15 掬水

為了能讓凹起的手心保持水平，必須施力將手扭轉。在凹起的手心裡能看見皺褶與關節形成的隆起變化。是否能好好地掬水，取決於指縫＝指肉的多寡。描繪時，還須考量到愈豐滿的手指愈容易掬水＝不太需要出力的相對性。

各種造型

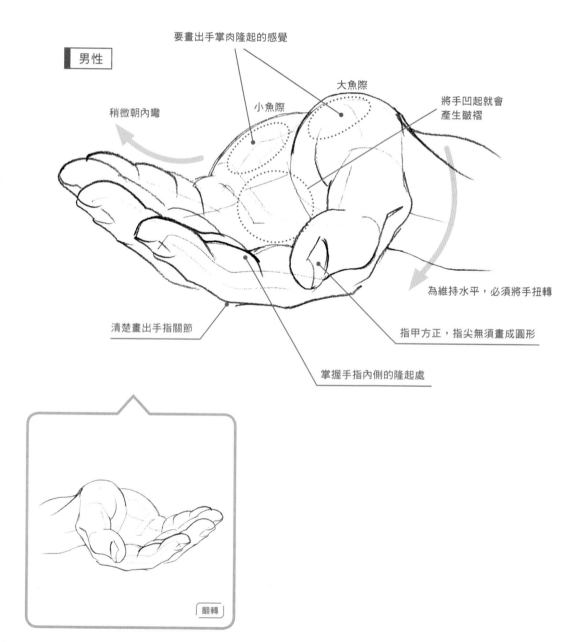

男性

要畫出手掌肉隆起的感覺

大魚際

小魚際

將手凹起就會產生皺褶

稍微朝內彎

為維持水平，必須將手扭轉

清楚畫出手指關節

指甲方正，指尖無須畫成圓形

掌握手指內側的隆起處

翻轉

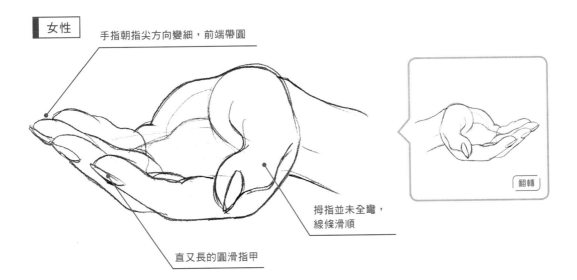

女性

手指朝指尖方向變細，前端帶圓

拇指並未全彎，線條滑順

直又長的圓滑指甲

翻轉

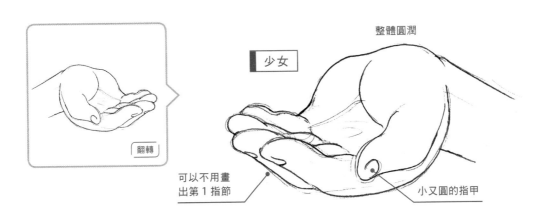

整體圓潤

少女

翻轉

可以不用畫出第 1 指節

小又圓的指甲

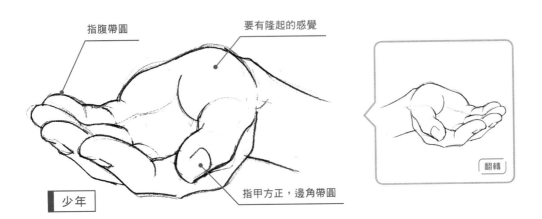

指腹帶圓

要有隆起的感覺

翻轉

少年

指甲方正，邊角帶圓

119

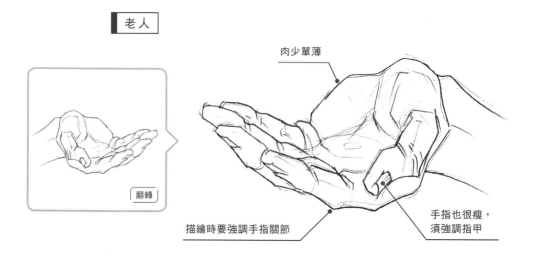

老人

肉少單薄

翻轉

描繪時要強調手指關節

手指也很瘦，
須強調指甲

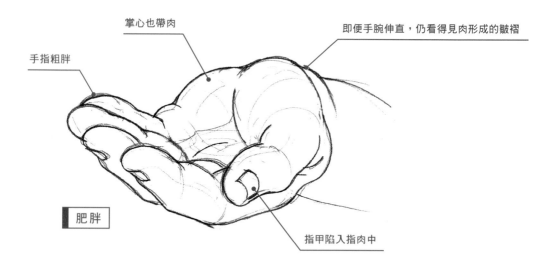

掌心也帶肉

手指粗胖

即便手腕伸直，仍看得見肉形成的皺褶

肥胖

指甲陷入指肉中

各種造型

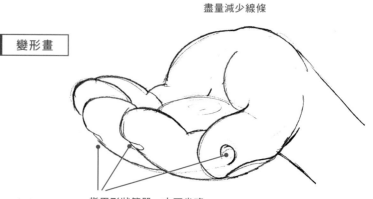

盡量減少線條

變形畫

指甲形狀簡單，亦可省略

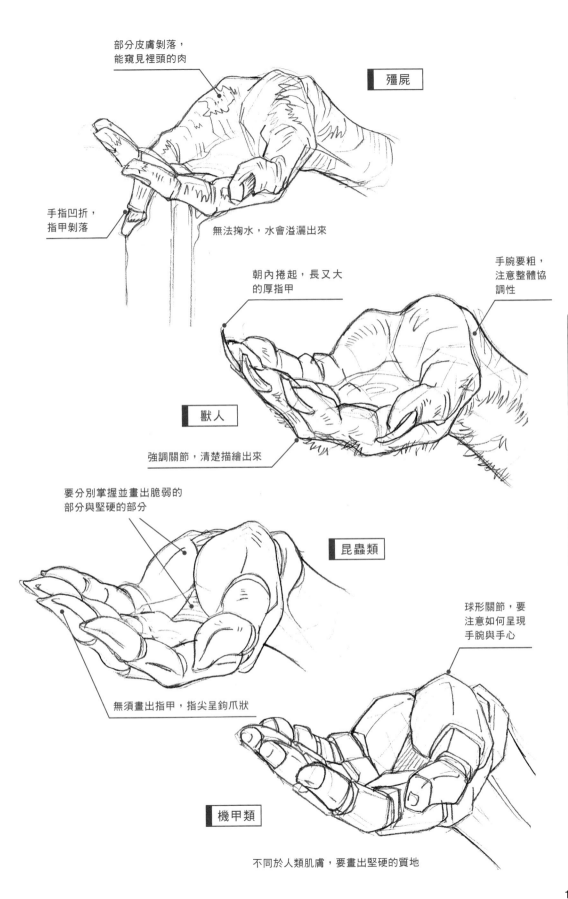

部分皮膚剝落，
能窺見裡頭的肉

殭屍

手指凹折，
指甲剝落

無法掬水，水會溢灑出來

朝內捲起，長又大
的厚指甲

手腕要粗，
注意整體協
調性

獸人

強調關節，清楚描繪出來

要分別掌握並畫出脆弱的
部分與堅硬的部分

昆蟲類

球形關節，要
注意如何呈現
手腕與手心

無須畫出指甲，指尖呈鉤爪狀

機甲類

不同於人類肌膚，要畫出堅硬的質地

16 握住門把

轉動門把時，手指會完全貼在門把上。就算小指沒有靠在門把，轉動時小指還是會施力。小魚際也會隨之隆起，並在握緊處形成皺褶，手腕浮出筋絡。

各種人物的手

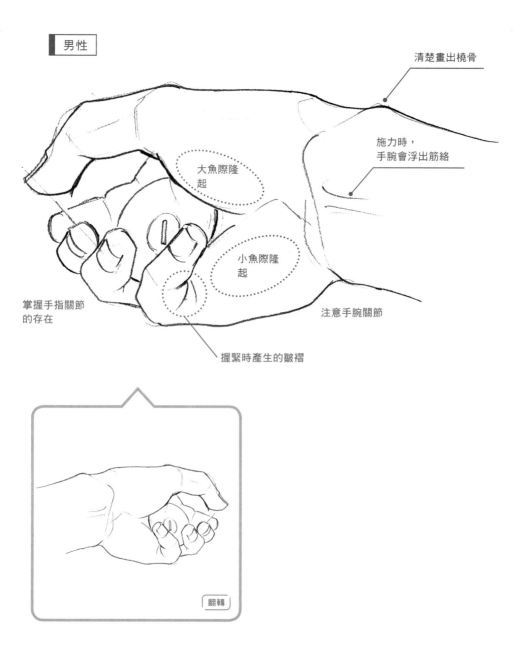

男性

清楚畫出橈骨

施力時，
手腕會浮出筋絡

大魚際隆起

小魚際隆起

掌握手指關節
的存在

注意手腕關節

握緊時產生的皺褶

翻轉

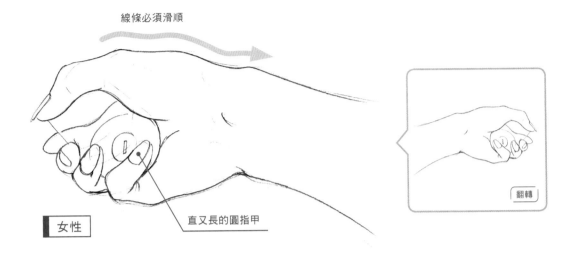

線條必須滑順

直又長的圓指甲

翻轉

女性

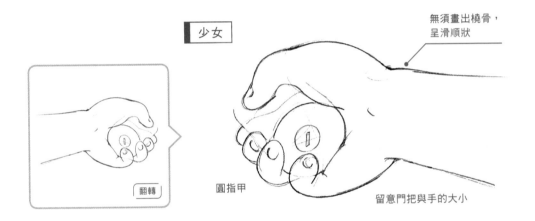

少女

無須畫出橈骨，呈滑順狀

圓指甲

留意門把與手的大小

翻轉

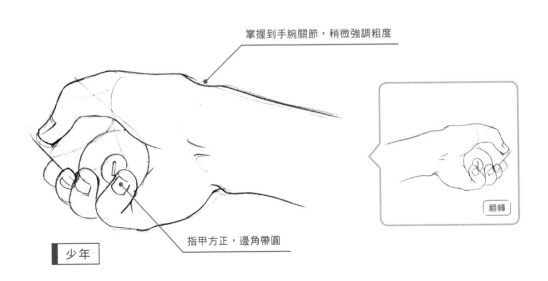

掌握到手腕關節，稍微強調粗度

翻轉

指甲方正，邊角帶圓

少年

老人

橈骨要夠明顯

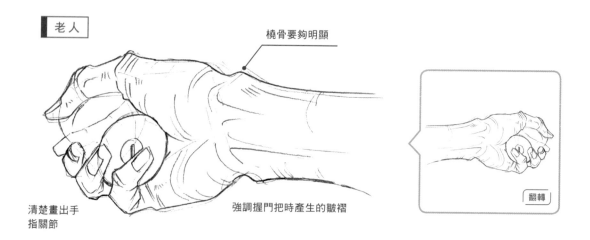

翻轉

清楚畫出手
指關節

強調握門把時產生的皺褶

肥胖

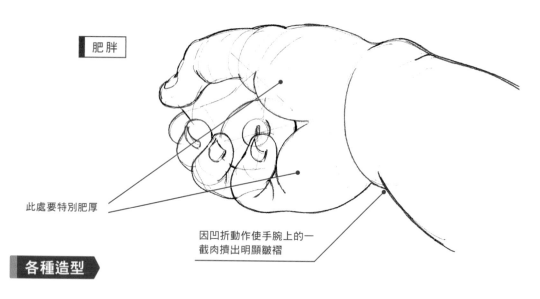

此處要特別肥厚

因凹折動作使手腕上的一
截肉擠出明顯皺褶

各種造型

雖無須畫出尺骨與橈骨，但務必
留意手腕與拳頭是否協調

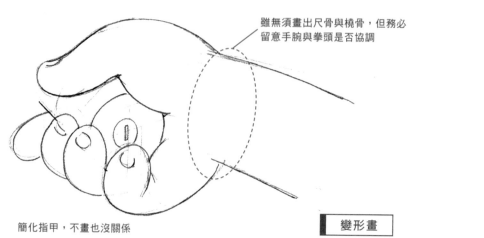

簡化指甲，不畫也沒關係

變形畫

方又大的厚指甲

掌握到手腕裡壯碩的骨骼

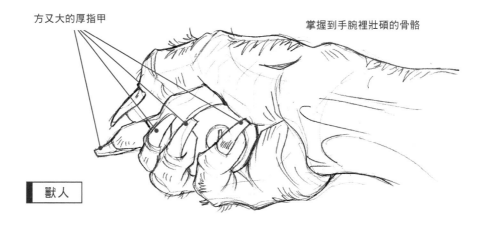

獸人

指尖呈鉤爪狀

要分別掌握並畫出堅硬的
部分與脆弱的部分

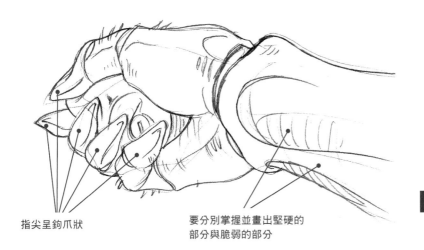

昆蟲類

機甲類

要描繪出將整體包覆
住的堅硬質地

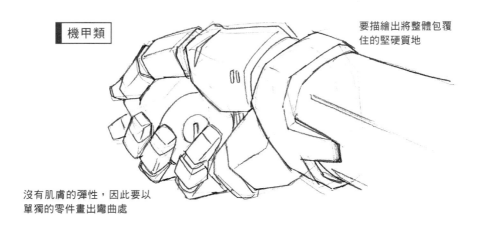

沒有肌膚的彈性，因此要以
單獨的零件畫出彎曲處

17 吊掛物品

這裡是模擬手掌朝上吊掛著塑膠袋時的狀態。附加於手上的重量，會隨著袋子掛在手指的哪個部分而改變，手的形狀當然也會不同。與握拳不一樣之處，在於某一處承受著重量時，該處就會稍微變形。

各種人物的手

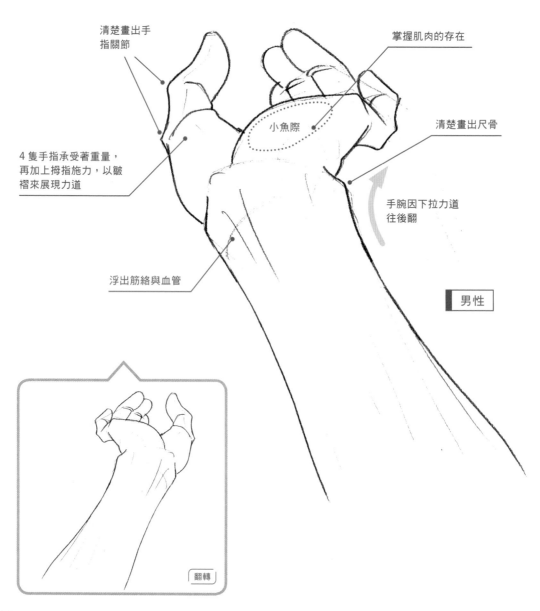

清楚畫出手指關節

掌握肌肉的存在

小魚際

清楚畫出尺骨

4隻手指承受著重量，再加上拇指施力，以皺褶來展現力道

手腕因下拉力道往後翻

浮出筋絡與血管

男性

翻轉

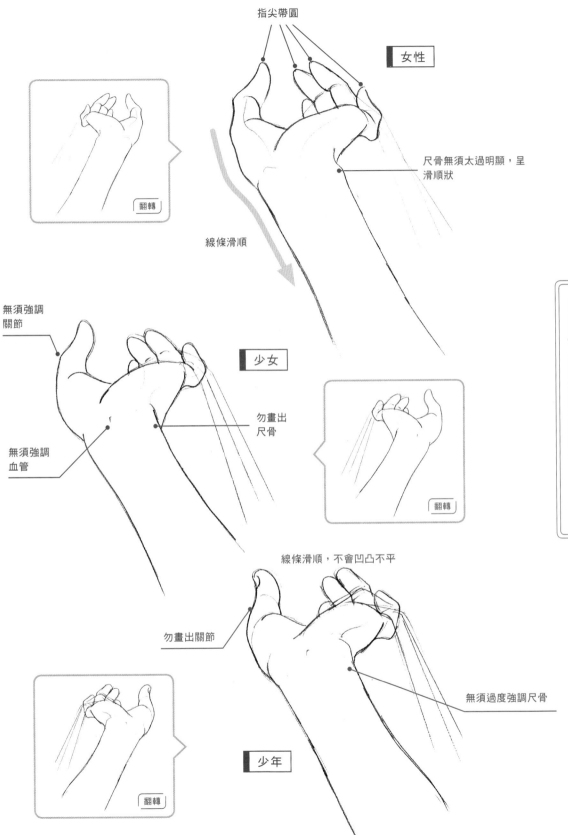

指尖帶圓

女性

尺骨無須太過明顯，呈滑順狀

翻轉

線條滑順

無須強調關節

少女

勿畫出尺骨

無須強調血管

翻轉

線條滑順，不會凹凸不平

勿畫出關節

無須過度強調尺骨

少年

翻轉

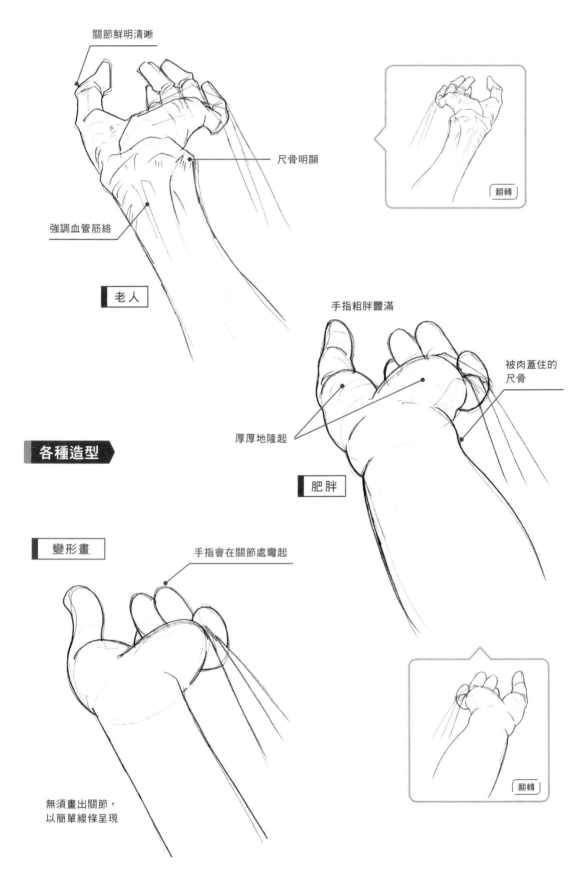

關節鮮明清晰

尺骨明顯

翻轉

強調血管筋絡

老人

手指粗胖豐滿

被肉蓋住的
尺骨

厚厚地隆起

各種造型

肥胖

變形畫

手指會在關節處彎起

翻轉

無須畫出關節，
以簡單線條呈現

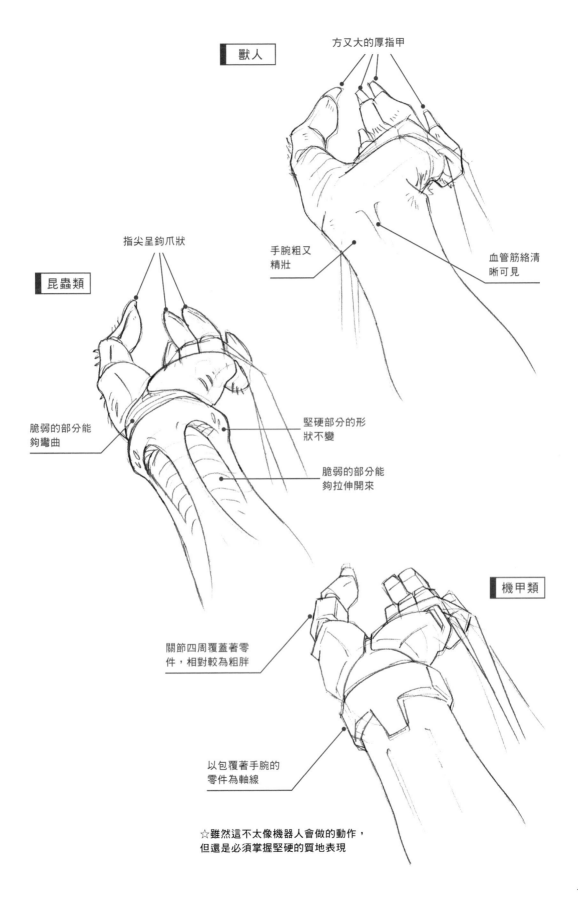

獸人

方又大的厚指甲

指尖呈鉤爪狀

昆蟲類

手腕粗又
精壯

血管筋絡清
晰可見

脆弱的部分能
夠彎曲

堅硬部分的形
狀不變

脆弱的部分能
夠拉伸開來

機甲類

關節四周覆蓋著零
件，相對較為粗胖

以包覆著手腕的
零件為軸線

☆雖然這不太像機器人會做的動作，
但還是必須掌握堅硬的質地表現

18 手持智慧型手機 I

練習描繪手持非球狀的平坦物品吧。其實從轉盤式電話的
時代開始，我們就知道描繪打電話的手特別難，畫到最後
很容易變成猜拳時的石頭形狀。其實只須輕輕握住，小指
與無名指幾乎不用出力，抵住手機即可。

各種人物的手

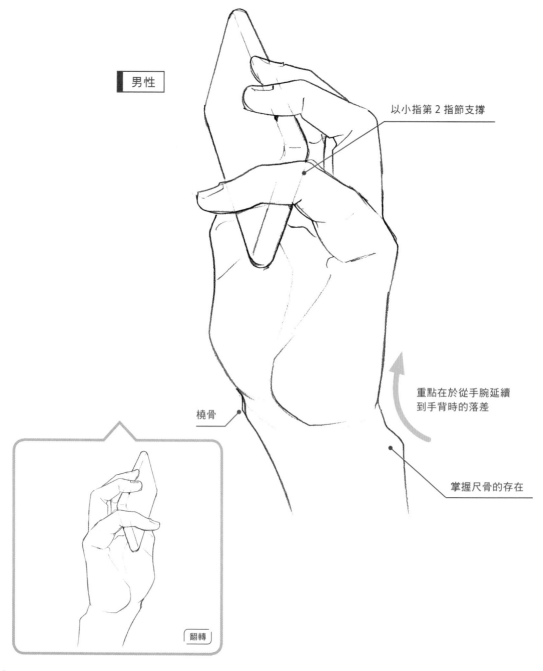

男性

以小指第 2 指節支撐

橈骨

重點在於從手腕延續
到手背時的落差

掌握尺骨的存在

翻轉

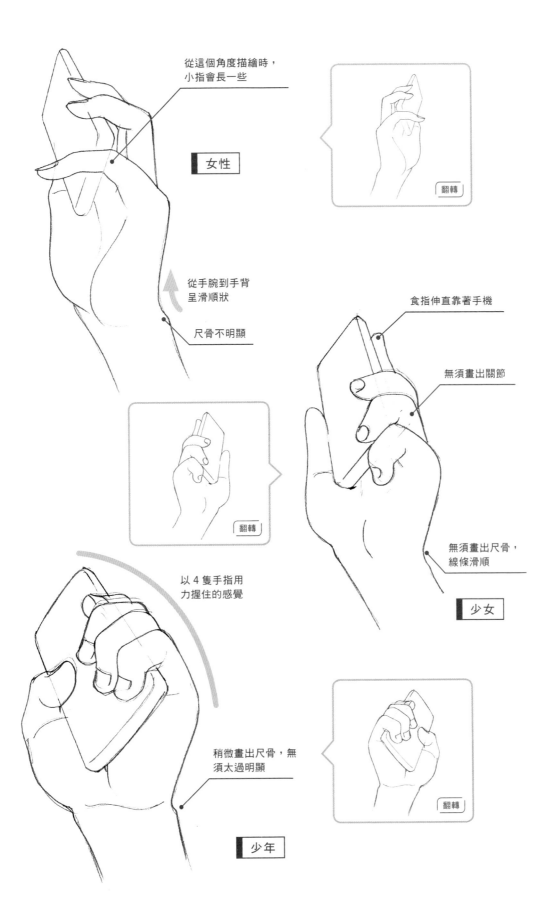

從這個角度描繪時，
小指會長一些

女性

從手腕到手背
呈滑順狀

尺骨不明顯

翻轉

食指伸直靠著手機

無須畫出關節

翻轉

以 4 隻手指用
力握住的感覺

無須畫出尺骨，
線條滑順

少女

稍微畫出尺骨，無
須太過明顯

翻轉

少年

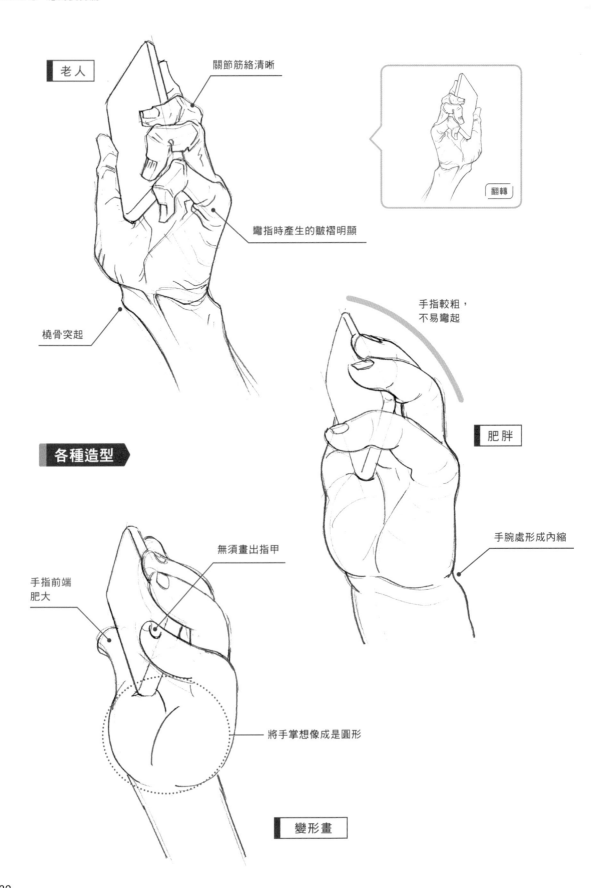

老人

關節筋絡清晰

彎指時產生的皺褶明顯

橈骨突起

翻轉

手指較粗，
不易彎起

肥胖

手腕處形成內縮

各種造型

手指前端
肥大

無須畫出指甲

將手掌想像成是圓形

變形畫

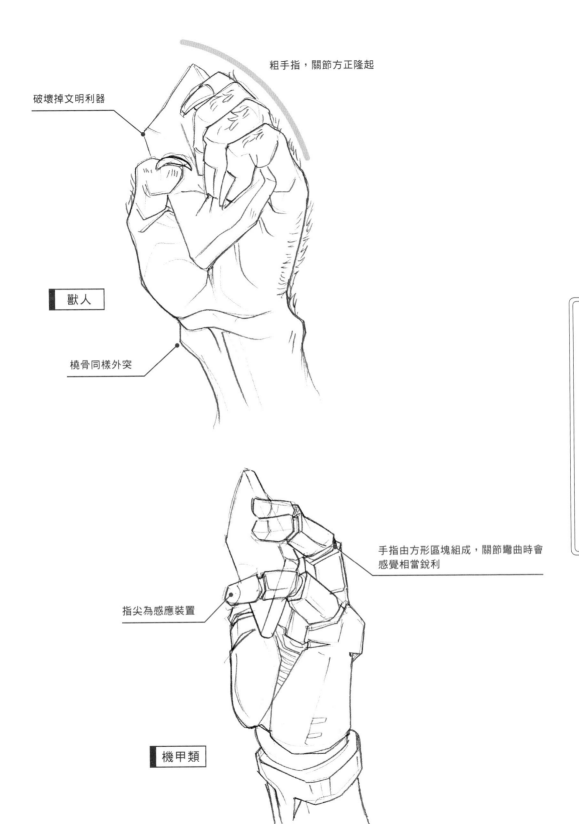

粗手指，關節方正隆起

破壞掉文明利器

獸人

橈骨同樣外突

手指由方形區塊組成，關節彎曲時會
感覺相當銳利

指尖為感應裝置

機甲類

19 手持智慧型手機 II

人的手 ～操作手機～

不同於通話時的動作，這裡是單手握持手機，並以拇指觸控畫面。雖然是以手掌及手指支撐住機身，但在拇指動作的前提下，就無法整個包握住手機。

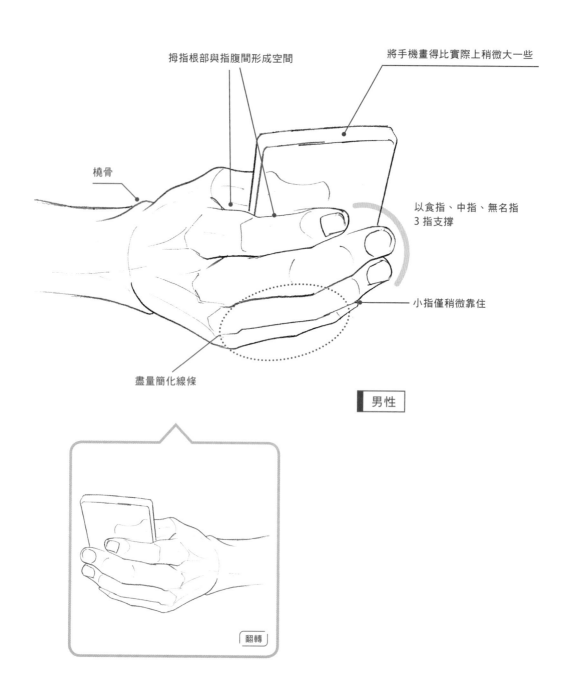

拇指根部與指腹間形成空間

將手機畫得比實際上稍微大一些

橈骨

以食指、中指、無名指3指支撐

小指僅稍微靠住

盡量簡化線條

男性

翻轉

女性

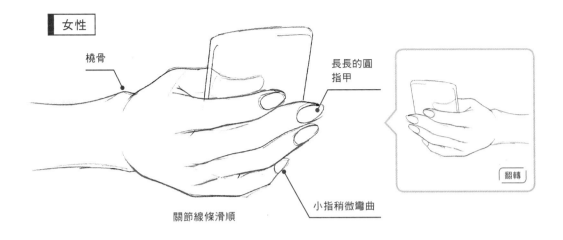

橈骨

長長的圓指甲

小指稍微彎曲

關節線條滑順

翻轉

少女

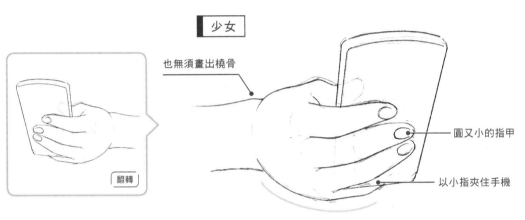

也無須畫出橈骨

圓又小的指甲

以小指夾住手機

翻轉

無須畫出關節,線條滑順

少年

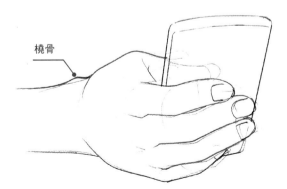

橈骨

翻轉

手指稍短,無須畫出關節

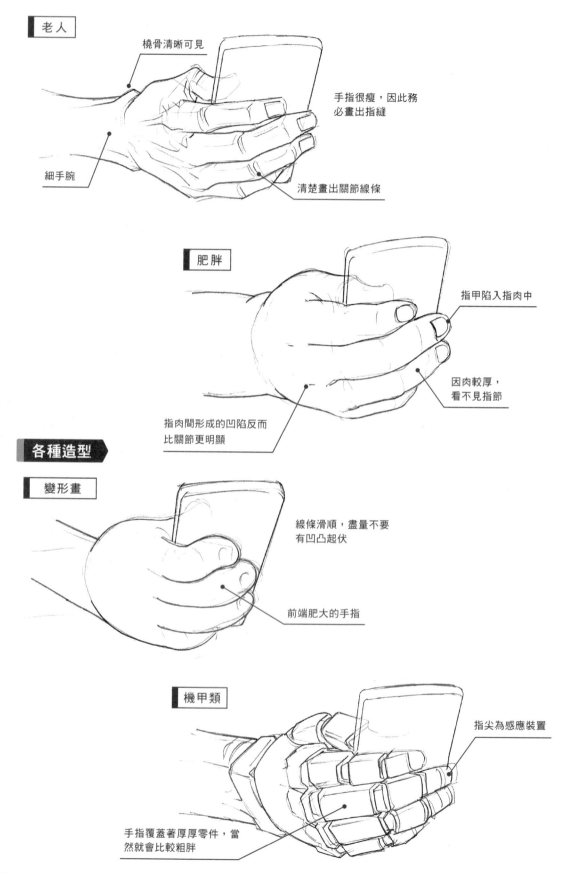

老人

橈骨清晰可見

手指很瘦，因此務
必畫出指縫

細手腕

清楚畫出關節線條

肥胖

指甲陷入指肉中

因肉較厚，
看不見指節

指肉間形成的凹陷反而
比關節更明顯

各種造型

變形畫

線條滑順，盡量不要
有凹凸起伏

前端肥大的手指

機甲類

指尖為感應裝置

手指覆蓋著厚厚零件，當
然就會比較粗胖

男性篇

描繪男性的手時，要清楚畫出關節。指甲形狀必須方正且夠大。
若是需要消耗體力的勞動角色，則可將關節處畫得更粗，做出
與一般男性的區隔。

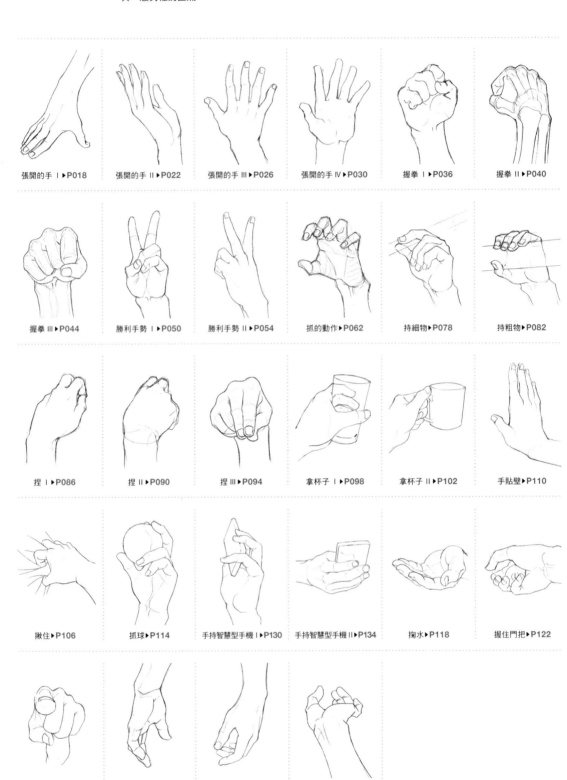

張開的手 I ▶P018　　張開的手 II ▶P022　　張開的手 III ▶P026　　張開的手 IV ▶P030　　握拳 I ▶P036　　握拳 II ▶P040

握拳 III ▶P044　　勝利手勢 I ▶P050　　勝利手勢 II ▶P054　　抓的動作 ▶P062　　持細物 ▶P078　　持粗物 ▶P082

捏 I ▶P086　　捏 II ▶P090　　捏 III ▶P094　　拿杯子 I ▶P098　　拿杯子 II ▶P102　　手貼壁 ▶P110

揪住 ▶P106　　抓球 ▶P114　　手持智慧型手機 I ▶P130　　手持智慧型手機 II ▶P134　　掬水 ▶P118　　握住門把 ▶P122

手指動作 ▶P074　　自然下垂 I ▶P066　　自然下垂 II ▶P070　　吊掛物品 ▶P126

女性篇

女性的手整體上會稍微小於男性的手，手指也較細，且關節滑順。指尖帶圓，指甲同樣小又圓。記得手與整體的寬度要稍微窄一些。

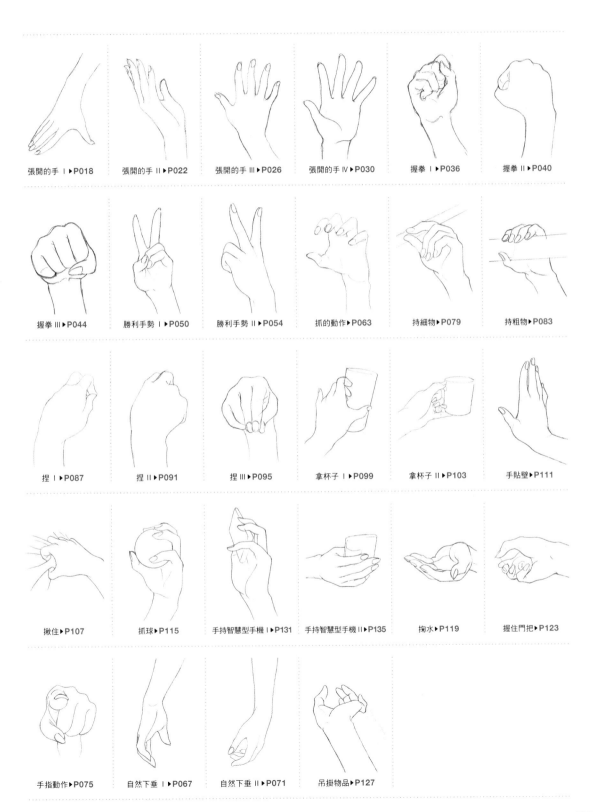

張開的手 I ▶P018　　張開的手 II ▶P022　　張開的手 III ▶P026　　張開的手 IV ▶P030　　握拳 I ▶P036　　握拳 II ▶P040

握拳 III ▶P044　　勝利手勢 I ▶P050　　勝利手勢 II ▶P054　　抓的動作 ▶P063　　持細物 ▶P079　　持粗物 ▶P083

捏 I ▶P087　　捏 II ▶P091　　捏 III ▶P095　　拿杯子 I ▶P099　　拿杯子 II ▶P103　　手貼壁 ▶P111

揪住 ▶P107　　抓球 ▶P115　　手持智慧型手機 I ▶P131　　手持智慧型手機 II ▶P135　　掬水 ▶P119　　握住門把 ▶P123

手指動作 ▶P075　　自然下垂 I ▶P067　　自然下垂 II ▶P071　　吊掛物品 ▶P127

少年篇

描繪少年的手時，手指會比男性稍短一些。關節太過清楚的話，反而會變成手指很短的大人手，因此在關節描繪上不可過於強烈。同時注意不可畫出筋絡！

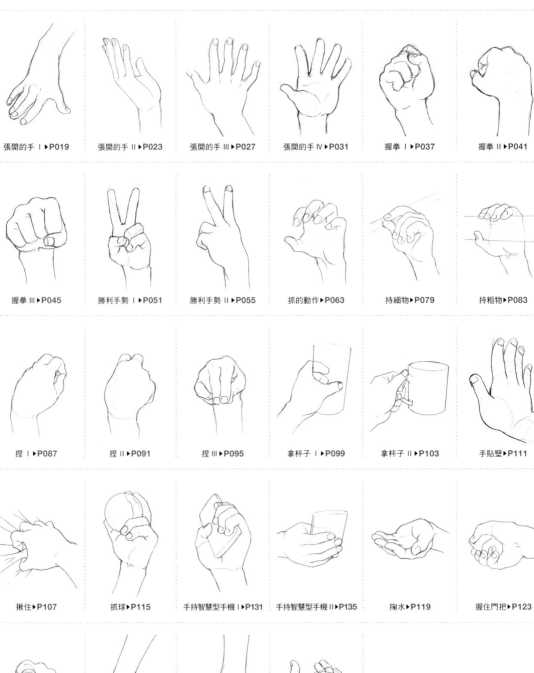

張開的手 I ▶P019	張開的手 II ▶P023	張開的手 III ▶P027	張開的手 IV ▶P031	握拳 I ▶P037	握拳 II ▶P041
握拳 III ▶P045	勝利手勢 I ▶P051	勝利手勢 II ▶P055	抓的動作 ▶P063	持細物 ▶P079	持粗物 ▶P083
捏 I ▶P087	捏 II ▶P091	捏 III ▶P095	拿杯子 I ▶P099	拿杯子 II ▶P103	手貼壁 ▶P111
揪住 ▶P107	抓球 ▶P115	手持智慧型手機 I ▶P131	手持智慧型手機 II ▶P135	掬水 ▶P119	握住門把 ▶P123

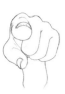
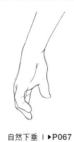
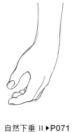
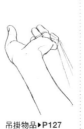

手指動作 ▶P075	自然下垂 I ▶P067	自然下垂 II ▶P071	吊掛物品 ▶P127

描繪少女時，手指必須再短一些，但關節會比少年的更加滑順。指甲要夠小且帶圓，才會比較可愛。

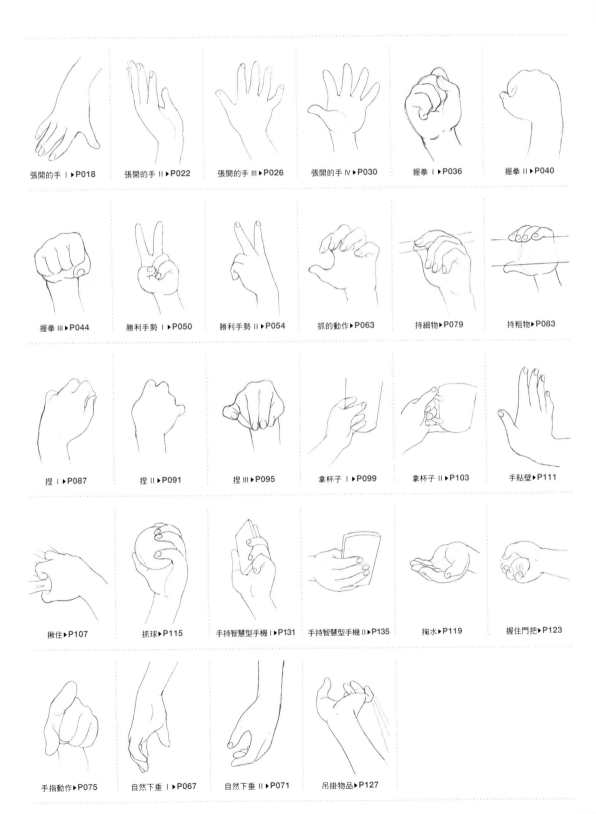

張開的手 I ▶P018

張開的手 II ▶P022

張開的手 III ▶P026

張開的手 IV ▶P030

握拳 I ▶P036

握拳 II ▶P040

握拳 III ▶P044

勝利手勢 I ▶P050

勝利手勢 II ▶P054

抓的動作 ▶P063

持細物 ▶P079

持粗物 ▶P083

捏 I ▶P087

捏 II ▶P091

捏 III ▶P095

拿杯子 I ▶P099

拿杯子 II ▶P103

手貼壁 ▶P111

揪住 ▶P107

抓球 ▶P115

手持智慧型手機 I ▶P131

手持智慧型手機 II ▶P135

掬水 ▶P119

握住門把 ▶P123

手指動作 ▶P075

自然下垂 I ▶P067

自然下垂 II ▶P071

吊掛物品 ▶P127

幼兒篇

幼兒的骨骼發展尚未完全，因此省略手部的第 3 指節，會更逼真。只須畫出 2 個手指關節即可。同時要掌握小又圓的肥潤感。手腕的關節則會被肉包覆，並產生皺褶。

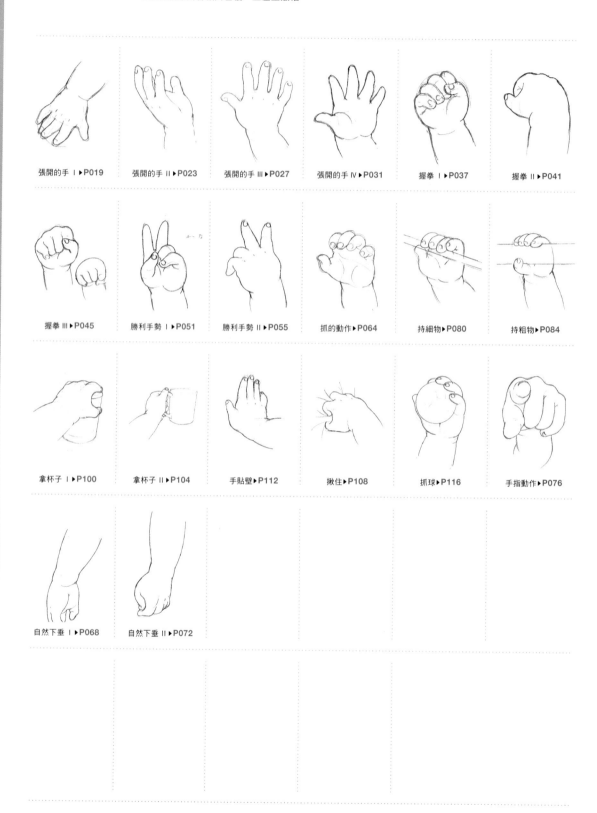

張開的手 I ▶P019

張開的手 II ▶P023

張開的手 III ▶P027

張開的手 IV ▶P031

握拳 I ▶P037

握拳 II ▶P041

握拳 III ▶P045

勝利手勢 I ▶P051

勝利手勢 II ▶P055

抓的動作 ▶P064

持細物 ▶P080

持粗物 ▶P084

拿杯子 I ▶P100

拿杯子 II ▶P104

手貼壁 ▶P112

揪住 ▶P108

抓球 ▶P116

手指動作 ▶P076

自然下垂 I ▶P068

自然下垂 II ▶P072

老人篇　削掉大人手上的肉，努力呈現骨頭突出的感覺。強調關節處看起來就會更像老人的手。順著女性手的輪廓，以相同方式削去手上的肉，就會是隻老女人的手。

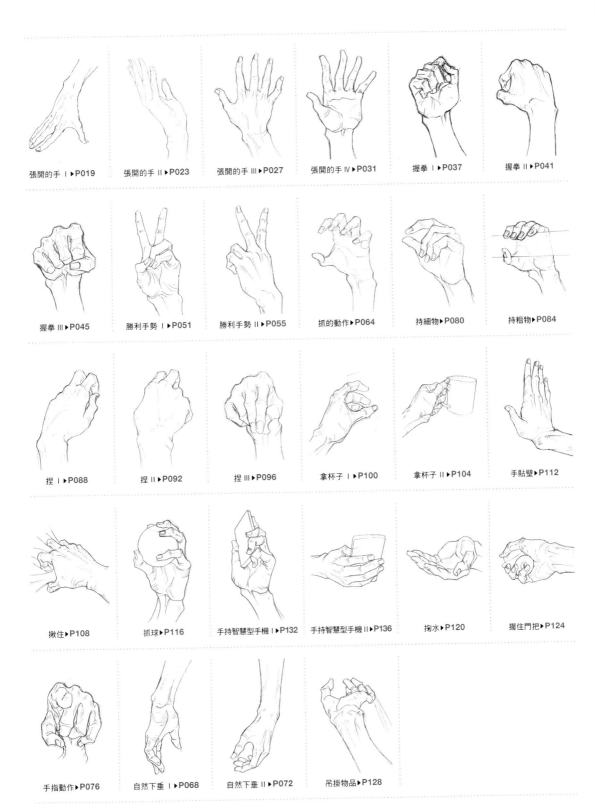

張開的手 I ▶ P019

張開的手 II ▶ P023

張開的手 III ▶ P027

張開的手 IV ▶ P031

握拳 I ▶ P037

握拳 II ▶ P041

握拳 III ▶ P045

勝利手勢 I ▶ P051

勝利手勢 II ▶ P055

抓的動作 ▶ P064

持細物 ▶ P080

持粗物 ▶ P084

捏 I ▶ P088

捏 II ▶ P092

捏 III ▶ P096

拿杯子 I ▶ P100

拿杯子 II ▶ P104

手貼壁 ▶ P112

揪住 ▶ P108

抓球 ▶ P116

手持智慧型手機 I ▶ P132

手持智慧型手機 II ▶ P136

掬水 ▶ P120

握住門把 ▶ P124

手指動作 ▶ P076

自然下垂 I ▶ P068

自然下垂 II ▶ P072

吊掛物品 ▶ P128

基本上只要在會長肉的地方描繪出超過必要量的贅肉，就會變成一隻粗胖的手。手心隆起處會更圓，關節也因被肉蓋住而看不見。若再呈現出指甲陷入指肉中的感覺，就能更加強調肥胖。手指也因長肉變得非常豐滿的關係，看不見指縫。

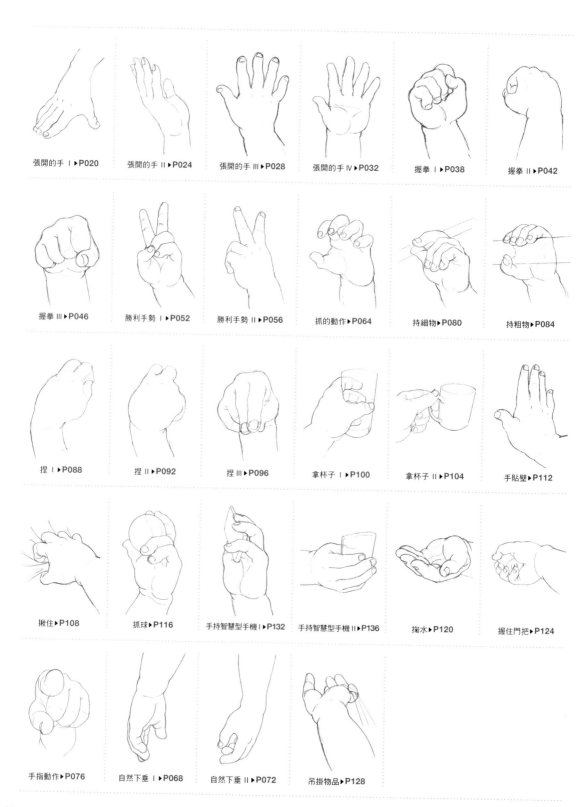

張開的手 Ⅰ ▶P020　　張開的手 Ⅱ ▶P024　　張開的手 Ⅲ ▶P028　　張開的手 Ⅳ ▶P032　　握拳 Ⅰ ▶P038　　握拳 Ⅱ ▶P042

握拳 Ⅲ ▶P046　　勝利手勢 Ⅰ ▶P052　　勝利手勢 Ⅱ ▶P056　　抓的動作 ▶P064　　持細物 ▶P080　　持粗物 ▶P084

捏 Ⅰ ▶P088　　捏 Ⅱ ▶P092　　捏 Ⅲ ▶P096　　拿杯子 Ⅰ ▶P100　　拿杯子 Ⅱ ▶P104　　手貼壁 ▶P112

揪住 ▶P108　　抓球 ▶P116　　手持智慧型手機Ⅰ ▶P132　　手持智慧型手機Ⅱ ▶P136　　掬水 ▶P120　　握住門把 ▶P124

手指動作 ▶P076　　自然下垂 Ⅰ ▶P068　　自然下垂 Ⅱ ▶P072　　吊掛物品 ▶P128

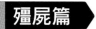 **殭屍篇**

殭屍的手會比老人的手更有骨感,且皮膚破裂、指甲翻起。
若從已經死了的角度思考,那麼以手指無力的方式呈現會較
合適。

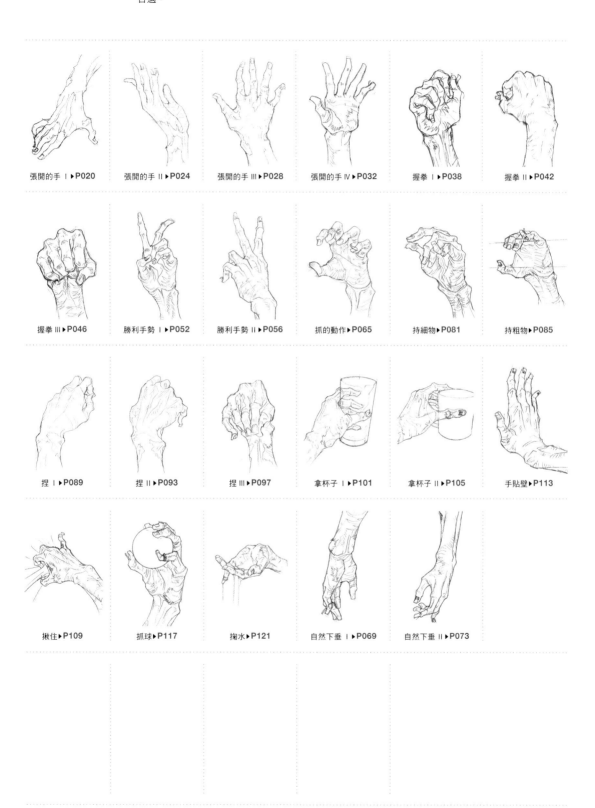

張開的手 I ▶P020　　張開的手 II ▶P024　　張開的手 III ▶P028　　張開的手 IV ▶P032　　握拳 I ▶P038　　握拳 II ▶P042

握拳 III ▶P046　　勝利手勢 I ▶P052　　勝利手勢 II ▶P056　　抓的動作 ▶P065　　持細物 ▶P081　　持粗物 ▶P085

捏 I ▶P089　　捏 II ▶P093　　捏 III ▶P097　　拿杯子 I ▶P101　　拿杯子 II ▶P105　　手貼壁 ▶P113

揪住 ▶P109　　抓球 ▶P117　　掬水 ▶P121　　自然下垂 I ▶P069　　自然下垂 II ▶P073

想要呈現出野獸的感覺，手指的隆起程度就必須比一般男性更加明顯，還要注意指甲是否夠厚。在不同地方描繪不同份量的體毛，就能為造型增添變化。

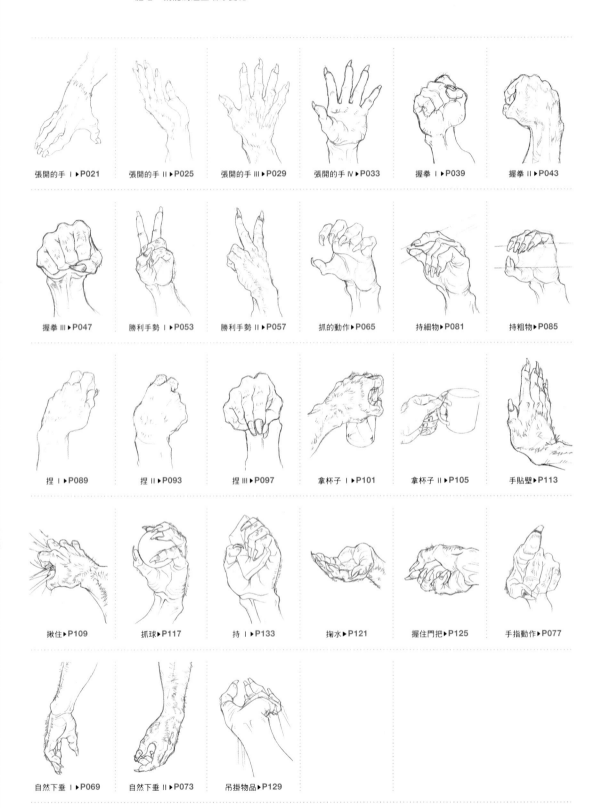

張開的手 I ▶P021

張開的手 II ▶P025

張開的手 III ▶P029

張開的手 IV ▶P033

握拳 I ▶P039

握拳 II ▶P043

握拳 III ▶P047

勝利手勢 I ▶P053

勝利手勢 II ▶P057

抓的動作 ▶P065

持細物 ▶P081

持粗物 ▶P085

捏 I ▶P089

捏 II ▶P093

捏 III ▶P097

拿杯子 I ▶P101

拿杯子 II ▶P105

手貼壁 ▶P113

揪住 ▶P109

抓球 ▶P117

持 I ▶P133

掬水 ▶P121

握住門把 ▶P125

手指動作 ▶P077

自然下垂 I ▶P069

自然下垂 II ▶P073

吊掛物品 ▶P129

昆蟲類篇

描繪昆蟲類時，要注意如何呈現出肢節的感覺。思考該如何將蚱蜢的腳等肢節，與人手的形體輪廓做結合。在手指畫上外殼，會更為逼真。如何充分發揮脆弱處與堅硬處的差異同樣是重點所在。

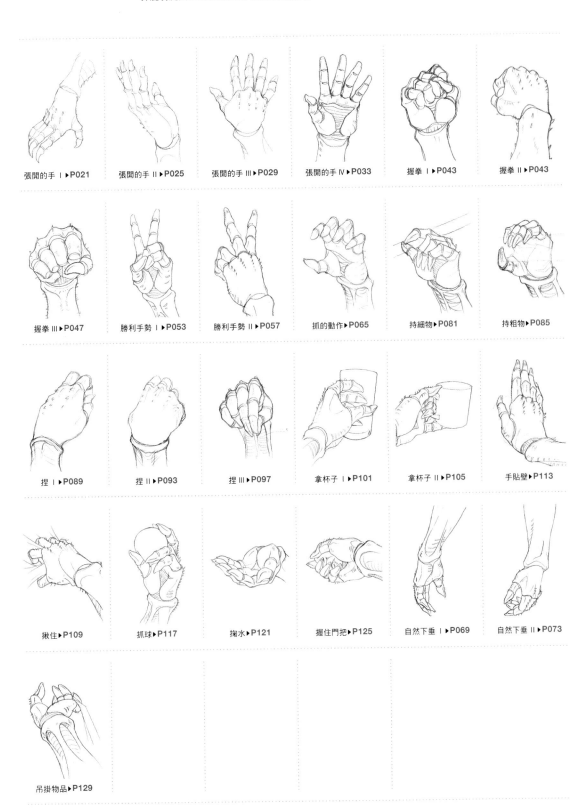

147

機甲類篇

描繪時雖然是以零件包覆著球形關節及手指外側的方式呈現，但其實還能設計出非常多樣的變化。這裡為了練習畫手，因此設定為 5 隻手指，不過既然是機甲類，其實也無須多做侷限。

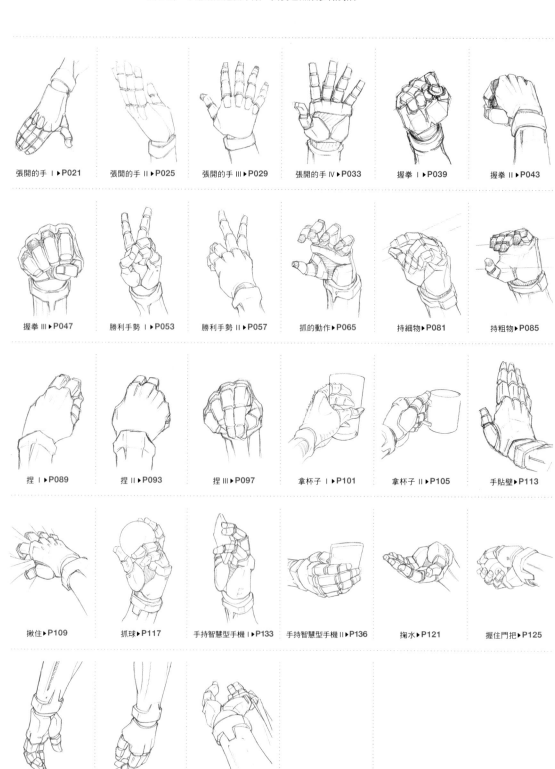

張開的手 I ▶ P021

張開的手 II ▶ P025

張開的手 III ▶ P029

張開的手 IV ▶ P033

握拳 I ▶ P039

握拳 II ▶ P043

握拳 III ▶ P047

勝利手勢 I ▶ P053

勝利手勢 II ▶ P057

抓的動作 ▶ P065

持細物 ▶ P081

持粗物 ▶ P085

捏 I ▶ P089

捏 II ▶ P093

捏 III ▶ P097

拿杯子 I ▶ P101

拿杯子 II ▶ P105

手貼壁 ▶ P113

揪住 ▶ P109

抓球 ▶ P117

手持智慧型手機 I ▶ P133

手持智慧型手機 II ▶ P136

掬水 ▶ P121

握住門把 ▶ P125

自然下垂 I ▶ P069

自然下垂 II ▶ P073

吊掛物品 ▶ P129

變形畫編

其實，變形畫或許是所有類型中，難度最高的。但只要了解手部結構，就會知道哪裡要做怎樣的變形處理。基本上就是盡可能地簡化線條，當然也能省略指甲。

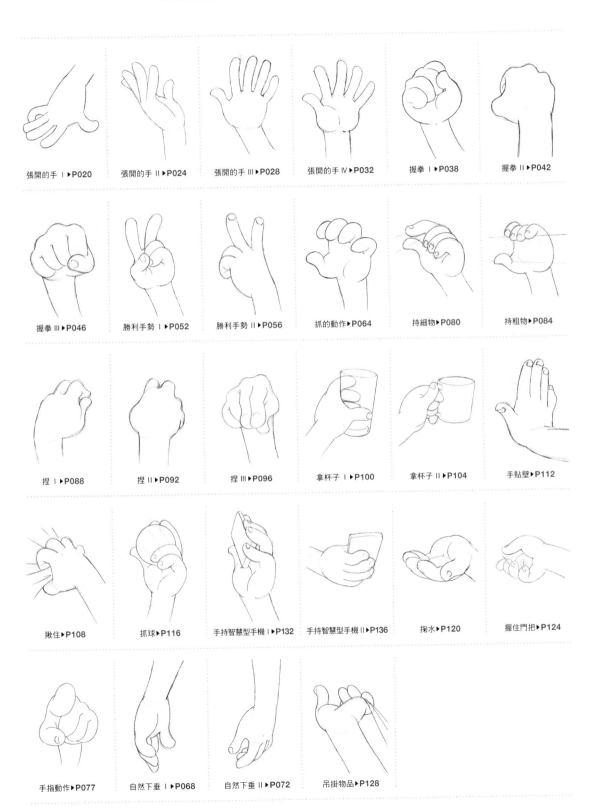

張開的手 I ▶P020

張開的手 II ▶P024

張開的手 III ▶P028

張開的手 IV ▶P032

握拳 I ▶P038

握拳 II ▶P042

握拳 III ▶P046

勝利手勢 I ▶P052

勝利手勢 II ▶P056

抓的動作 ▶P064

持細物 ▶P080

持粗物 ▶P084

捏 I ▶P088

捏 II ▶P092

捏 III ▶P096

拿杯子 I ▶P100

拿杯子 II ▶P104

手貼壁 ▶P112

揪住 ▶P108

抓球 ▶P116

手持智慧型手機 I ▶P132

手持智慧型手機 II ▶P136

掬水 ▶P120

握住門把 ▶P124

手指動作 ▶P077

自然下垂 I ▶P068

自然下垂 II ▶P072

吊掛物品 ▶P128

後記

各位覺得如何呢？

我以手為主題，依照不同的姿勢、性別、年齡、人物，描繪了各種型態的手。內容包含了男性、女性、少年、少女、幼兒、獸人、殭屍、機器人，讓各位想畫什麼，就能畫什麼。若這樣還是不知道該如何下筆的讀者，不妨先試著摹寫看看。

當自己覺得畫好的手「似乎有點怪！」的時候，就表示各位還有非常大的發展空間。感到奇怪之後，接著就要思考哪裡奇怪，以及是怎樣的奇怪法。這時不妨比對書中範例，找出問題所在。

學會畫手之後，接著……不是畫腳，而是要從手腕延伸至肩膀。描繪手肘及手臂線條時，「怎樣的協調表現才能讓手臂更像手臂？」又是另一個相當高難度的課題。

不過，這樣我們下次才有機會再相見！

神志那 弘志

TITLE

手的繪製訣竅

STAFF

出版	瑞昇文化事業股份有限公司
作者	神志那弘志
譯者	蔡婷朱

總編輯	郭湘齡
文字編輯	徐承義　蕭妤秦
美術編輯	謝彥如　許菩真
排版	曾兆珩
製版	明宏彩色照相製版股份有限公司
印刷	桂林彩色印刷股份有限公司

法律顧問	立勤國際法律事務所　黃沛聲律師

戶名	瑞昇文化事業股份有限公司
劃撥帳號	19598343
地址	新北市中和區景平路464巷2弄1-4號
電話	(02)2945-3191
傳真	(02)2945-3190
網址	www.rising-books.com.tw
Mail	deepblue@rising-books.com.tw

本版日期	2021年11月
定價	400元

國家圖書館出版品預行編目資料

手的繪製訣竅：動畫導演.神志那弘志的人體
部位插畫講座 / 神志那弘志作；蔡婷朱譯. --
初版. -- 新北市：瑞昇文化, 2019.10
　152面；　18.2x25.7公分
譯自：手の描き方：神志那弘志の人体パーツ
・イラスト講座
ISBN 978-986-401-374-6(平裝)
1.插畫 2.繪畫技法
947.45　　　　　　　　　　108015846

TE NO EGAKIKATA KOUJINA HIROSHI NO JINTAI PARTS ILLUST KOZA
Copyright © 2017 Hiroshi Koujina
Chinese translation rights in complex characters arranged with MdN Corporation, Tokyo
through Japan UNI Agency, Inc., Tokyo